김충원
수채화
수업

김충원 지음

서울대학교 미술대학과 대학원에서 시각 디자인을 전공했으며, 명지전문대학 커뮤니케이션 디자인과 교수로 재직하였다. 일찍이 방송과 출판 등을 통해 국민 미술 선생님으로 불리며 250여 권의 각종 미술 전문 서적과 창의력 개발 교재를 발표하였다. 90년대 초, 〈김충원 미술교실〉 시리즈를 필두로 어린이 미술 교육에 새로운 변화의 바람을 불러일으켰으며, 2007년부터 발간된 〈스케치 쉽게 하기〉, 〈이지 드로잉 노트〉 시리즈는 취미 미술 교양서의 고전이 되었다. 최근에는 〈5분 스케치〉, 〈5분 컬러링북〉 시리즈를 통해 누구나 쉽게 미술을 즐길 수 있는 콘텐츠를 선보이고 있다. 다섯 번의 개인전을 연 드로잉 아티스트이자 전 방위 디자이너로서 늘 새로운 콘텐츠 개발에 열정을 쏟고 있으며, 전국의 미술 선생님과 초등학교 선생님 그리고 부모님을 대상으로 미술 교육에 관한 강연과 집필에도 많은 시간을 보내고 있다.

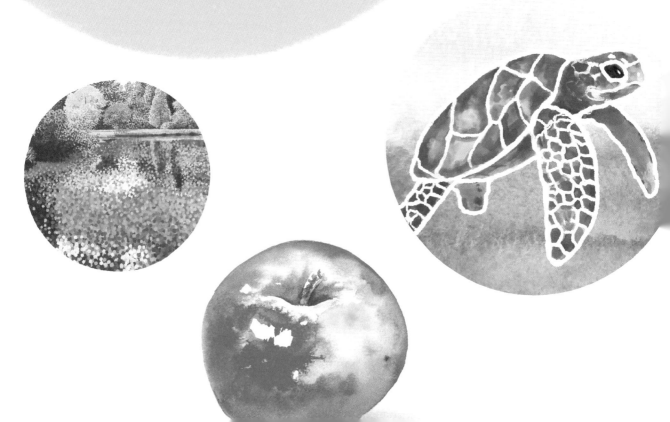

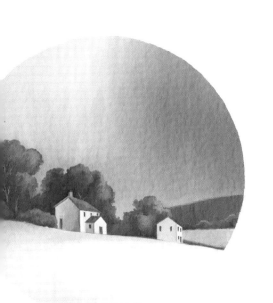

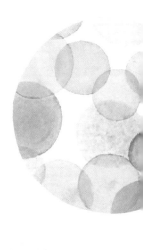
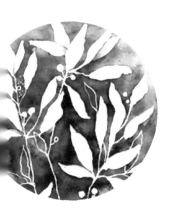

Contents

Chapter 1 수채화의 기초 ···· 7

Chapter 2 일러스트 수채화 ···· 35

Chapter 3 무엇을 그릴까? ···· 57

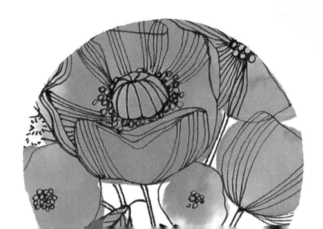

그림 그리기는 말하기와 같습니다. 말을 잘 하려면 듣는 사람이 잘 알아들을 수 있도록 적절하고 다양한 단어를 선택할 줄 알아야 합니다. 내가 그린 그림이 무슨 그림인지 누구나 쉽게 이해하고 더 나아가 재미를 느낄 수 있다면 그 그림은 분명 좋은 그림입니다. 이 책은 여러분이 더욱 쉽고 재미있게 좋은 그림을 그릴 수 있는 방법을 알려드립니다. 저를 따라 그림 그리기 놀이를 하다 보면 이 세상에서 가장 재미있는 공부는 그림 공부라는 것을 깨닫게 됩니다. 그때부터 그리기는 늘 여러분과 함께 하는 평생 친구가 되고 미술에 소질을 타고난 사람으로 조금씩 변화하게 됩니다. 그림을 사진처럼 똑같이 잘 그리기는 무척 어렵지만 재미있게 잘 그리기는 아주 쉽습니다. 이 책 속의 까다로워 보이는 그림도 똑같이 그리기 위해 노력하기보다는 여러분만의 그림으로 바꿔서 재미있게 그리면 얼마든지 쉽게 그릴 수 있습니다. 또한 이 책에 소개된 보기 그림은 여러분의 이야기를 더욱 멋지게 펼치기 위한 재료들입니다. 이 그림 조각을 퍼즐처럼 연결시키고 적절히 배치하여 그림을 완성하는 것은 여러분의 몫입니다.

색깔에 대한 감각을 키우는 것도 무척 중요합니다. 색깔의 선택은 우리의 예술 지능과 깊은 관련이 있습니다. 예술 지능이 높을수록 적절하고 다양한 색깔을 선택하게 되며 여러 색깔을 경험해 보는 것만으로도 예술적 감각이 길러집니다. 한두 번 그려 보면 머리가 기억하고 열 번, 스무 번을 반복해 그리면 손이 기억합니다. 그림을 잘 그리는 친구의 비밀은 손이 그리는 법을 기억하도록 반복적으로 연습하여 언제 어디서나 쓱쓱 그릴 수 있게 된 결과일 따름입니다. 여러분도 열심히 노력해서 미술에서만큼은 내가 표현하고 싶은 이야기를 마음껏 그려 낼 수 있는 창조적인 그림 이야기꾼이 되기를 응원합니다.

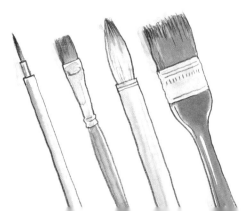

수채화는 한마디로 물과 함께 그리는 컬러링입니다. 물과 물감을 잘 섞어 색깔을 만들고 민감하기 이를 데 없는 붓에 색깔을 묻힌 다음, 종이 면을 적셔 그림을 그립니다.

색깔은 젖어 있을 때와 말랐을 때가 다르고 붓을 어떻게 사용하느냐에 따라 혹은 종이의 성질에 따라서도 달라집니다. 색연필이나 크레파스와 비교할 수 없을 만큼 까다로우며 기초 테크닉과 절대적인 경험치가 필요한 그림이 바로 수채화입니다. 이런 정보가 전혀 없는 상태에서 진행되었던 초등학교나 중학교 시절의 미술 시간을 기억하실 겁니다. 스케치는 그런대로 봐 줄 만하게 그렸더라도 채색할수록 엉망으로 변해 가는 그림에 좌절하며 스스로가 미술에 소질이 없다는 확신에 찬 결론을 내렸을 겁니다.

그날 이후, 지금까지 수채화가 막연한 동경의 대상으로 남지는 않았나요? 미술 학원을 다녔고 미대를 졸업한 사람들조차도 수채화가 쉽고 재미있는 사람은 극히 드뭅니다. 잠시 후면 알게 되겠지만 사실 수채화의 기초 테크닉은 결코 복잡하거나 까다롭지 않습니다. 여러분은 이 책과 함께 물과 물감이 어떻게 반응하는지, 종이가 물감을 어떻게 머금고 발색하는지를 경험하게 될 것입니다. 켄트지로 만든 커다란 스케치북 가득 정물이나 풍경을 그려야만 미술 점수를 받을 수 있었던 틀에 박힌 미술 교육이 아니라 내가 그리고 싶은 예쁜 그림을 즐겁게 그리며 혼자 노는 방법을 배우는 신나는 미술 공부가 시작됩니다.

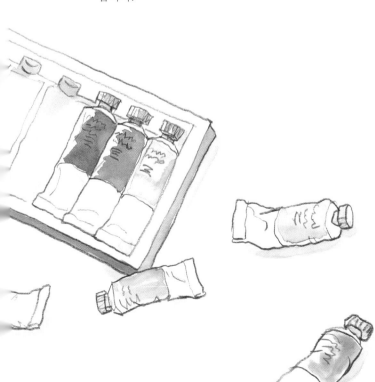

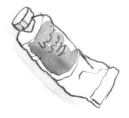

30여 년 전 출간된 국내 최초의 종합 미술 교육 콘텐츠 〈김충원 미술 교실〉 시리즈는 지금까지 아이에게 그림을 직접 가르치고 싶은 부모와 선생님, 그리고 독학으로 미술을 배우는 어른에게 가장 친숙한 교재로써 꾸준한 사랑을 받아 왔습니다. 이 책은 그 책들의 내용을 토대로 그동안 교육 현장에서 사용했던 자료에 새로운 내용을 더하고 대상의 폭을 넓혀 어른과 아이가 함께 하는 쉽고 재미있는 미술 놀이와 교육이 이루어질 수 있도록 새롭게 만든 책입니다.

Chapter 1
수채화의 기초

수채화는 크게 투명과 불투명 수채화로 나뉘는데 이 책에서는
투명 수채화의 기초를 연습합니다. 투명한 수채화의 풍부한 색감과
선명함은 다른 어떤 화구로도 흉내 낼 수 없는 아름다움을 선사합니다.
수채화는 가장 다루기 어려운 화구로도 알려져 있지만 사실 스케치의
기초와 수채화의 특성을 이해한다면 결코 까다로운 그림이 아닙니다.
오히려 우연이 주는 효과로 기대하지 않았던 멋진 그림을 그릴 수 있습니다.
1장에서는 수채화를 이해하기 위한 여러 가지 연습을 해 보겠습니다.
여러분에게 필요한 것은 꾸준한 반복 연습입니다. 연습은 불편한
도구를 손에 익혀 편안하게 다루고 감각을 예민하게 다듬어
흔히 '재능'이라고 부르는 얻기 힘든 소질을 내 것으로
만드는 지루하고도 어려운 작업입니다.

붓과 팔레트에
대하여

수채화의 3요소는 붓과 물감(팔레트) 그리고 종이입니다. 모든 화구는 제조사마다 특성이 다르고 그림 크기에 따라 필요한 도구도 달라집니다. 고급 제품일수록 질이 좋은 게 당연하지만 초보자가 쓰기에 적당한 중급 제품과 작은 크기의 그림을 그리기에 알맞은 도구는 전문 화방을 통해 구매하기 바랍니다. 오래전 학교 미술 시간에 사용했던 화구들은 모두 잊어버리세요. 그때와는 차원이 다른 '진짜 수채화'를 그리기 위해서는 반드시 좋은 화구를 준비해야 합니다.

가장 먼저 붓을 비롯한 그리기 도구에 대해 알아봅니다. 붓은 물붓과 일반 붓으로 구분할 수 있는데 물붓은 원래 휴대용으로 편리하게 개발되었지만 저는 언제나 애용하고 있습니다. 가격이 저렴하고 특히 작은 그림을 그리기에 매우 적합하며, 일반 붓과는 전혀 다른 특징을 갖고 있습니다. 일반 붓은 자연물로 만들어진 고급 제품을 사용할 것을 권합니다.

튜브 자루 속에 물을 넣어 쓰는 물붓은 소형과 중형, 두 자루면 충분합니다.
튜브를 누르면 물이 나와서 붓을 씻기 쉽고 휴대하기에 편리합니다.

세필 붓은 가는 선을 그릴 때 꼭 필요합니다.

전통적인 수채화는 둥근 붓을 가장 많이 사용합니다.
일반 둥근 붓은 6~8호 정도가 적당합니다.

평 붓은 넓은 면적을 칠할 때 편리합니다.

이 책에서는 A3 크기 이상의 큰 그림을 다루고 있지 않으므로 큰 팔레트나 이젤, 화판 등은 필요하지 않습니다. 오직 작고 단순하며 까다롭지 않고 재미있는 수채화 그리기에 최적화된 화구만 필요합니다. 팔레트 또한 수십 가지 종류가 있지만 제가 권하고 싶은 제품은 작은 네모 상자에 고형 안료가 담긴 아담한 팔레트입니다. 안타깝게도 국산 제품은 없고 영국, 독일, 프랑스, 이탈리아, 미국에서 생산된 다양한 제품이 있습니다.

아래 그림으로 그린 팔레트는 '윈저 앤 뉴튼'사 제품으로 30년째 사용하고 있습니다. 저와 함께 75개 나라를 돌아다니며 여행 스케치를 도와준 묵은 친구입니다. 접으면 주머니 속에 쏙 들어갈 정도로 작고, 끼워서 쓰는 고형 안료도 별도 구매가 가능하며 색깔 또한 무척 다양합니다. 플라스틱이나 알루미늄으로 만든 크고 널찍한 팔레트를 사용할 때는 반드시 전문가용 물감을 구입해 칸에 3분의 2 정도만 짜서 완전히 건조한 다음 사용합니다. 큰 붓으로 큰 그림을 그릴 때는 큰 팔레트가 훨씬 편리합니다. 물감을 배열하는 순서는 상자에 담겨 있는 순서대로 짜서 넣으면 무난합니다.

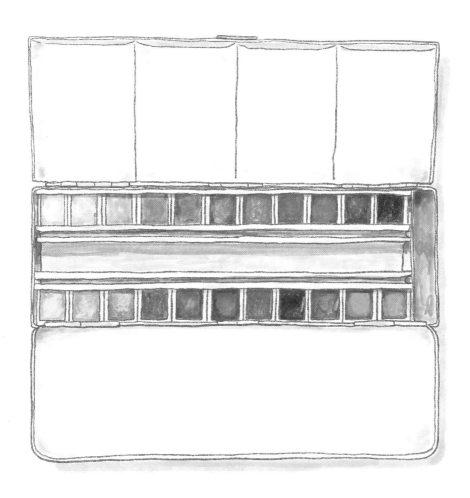

종이에 대하여

수채화 종이는 살아있다고 말합니다. 그만큼 변화가 많고 종류도 다양하기 때문입니다. 종이의 성분은 주로 면(코튼)을 사용하고 종이가 두꺼울수록 빠르게 많은 물을 머금을 수 있고, 표면이 거칠수록 표면의 질감이 두드러집니다. 종이의 두께는 '파운드'라는 무게로 나타내며 표면 상태는 크게 '황목, 중목, 세목' 세 가지로 나뉩니다. 저는 개인적으로 판화 용지를 수채화용으로 오랫동안 사용해 오고 있는데 수채화 전용 화지와 비슷하지만 약간 색다른 질감을 갖고 있습니다. 수채화 전용 화지의 기본은 140파운드 무게의 중목Cold Press 제품이며, 작고 깔끔한 일러스트 느낌의 수채화에는 세목 Hot Press 종이도 많이 사용합니다. 표면이 거친 황목Rough 종이는 주로 큰 그림을 그릴 때 많이 사용하며 특히 시원한 붓터치를 선호하는 풍경 화가들이 즐겨 사용합니다.

이 책의 그림도 대부분 중목과 세목 종이를 사용했습니다. 수채화 전용 화지는 국내에서 생산되지 않고 가격이 조금 비싼 것이 흠이지만 A4 크기 정도로 잘라 작은 그림을 그릴 경우에는 크게 부담이 되지는 않습니다. 수채화 전용 스케치북은 주로 140파운드 종이를 사용하며 제조사의 특성에 따라 그림의 느낌도 달라집니다. 많은 종이를 경험해 보면서 자신의 스타일을 찾기 바랍니다. 일반적으로 수채화 전용 화지를 사용할 때는 가장자리를 화판에 테이프로 고정한 다음, 분무기로 물을 뿌려 종이의 습도를 높여 줍니다. 습도가 적당한 종이는 물감을 더욱 부드럽게 흡수하고 발색도 좋아집니다. 아래 그림은 종이에 따라 연필의 질감과 물감의 건조 상태가 어떻게 달라지는지 보여 줍니다.

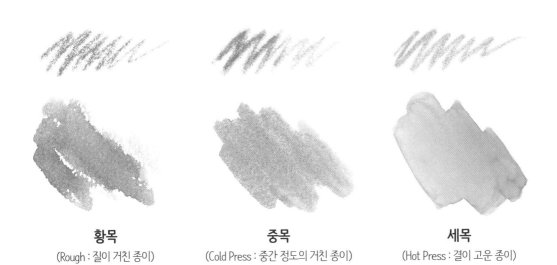

<table>
<tr><td align="center">**황목**
(Rough : 질이 거친 종이)</td><td align="center">**중목**
(Cold Press : 중간 정도의 거친 종이)</td><td align="center">**세목**
(Hot Press : 결이 고운 종이)</td></tr>
</table>

밑그림을 위한 연필이나 샤프펜슬이 필요합니다. 연필은 일반 HB 연필이면 충분하고, 밑그림의 연필 선이 표시나지 않게 그리고 싶을 때는 H나 2H 연필을 사용하기도 합니다. 지우개는 심을 갈아 끼우는 펜 지우개가 편리합니다.

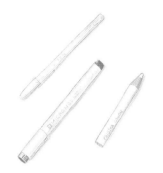

펜은 윤곽선이 강조되는 일러스트를 그릴 때 필요합니다. 일반 수용성 펜은 물에 녹으므로 사용할 수 없고 내수성 펜이나 일러스트 전용 펜을 사용해야 합니다.

흰색 펜은 하이라이트나 보기 싫은 부분을 수정하기 위해 사용합니다. 물론 펜 선 위에 물감은 묻지 않습니다. 흰색 색연필은 톤을 밝게 하거나 마무리 단계에서 강조할 때 사용합니다.

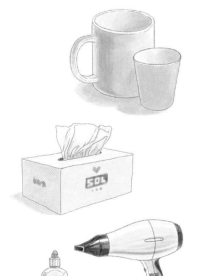

그 밖에도 붓을 씻기 위한 물통과 맑은 물을 공급하기 위한 작은 물통, 그리고 티슈나 키친타월 등이 붓과 팔레트를 닦기 위해 필요합니다. 헤어드라이어는 물감이 마르는 시간을 빠르게 단축시킵니다. 그러나 바람을 보내는 방향에 따라 자연 건조와는 다른 색깔의 변화가 나타납니다. 저는 여행 중에 수채화를 그리면서 팔레트에 맑은 물을 더할 때 어린이 물약 통을 사용하는데 평상시에도 편리하게 사용할 수 있습니다.

수채화 그림은 기본적으로 순수한 아날로그 손그림이지만 디지털 기기를 이용해서 수채화 그림을 즐길 수도 있습니다. 이 책의 내용 중 일부도 여러분에게 더욱 선명한 이미지를 전달하기 위해 디지털 드로잉으로 그렸습니다.

붓과 팔레트 사용법

붓을 사용하는 방법은 두 가지로 구분되는데 첫째는 팔레트 위에서 물감을 만들 때 사용하는 방법이고, 두 번째는 종이 위에서 그림을 그릴 때 사용하는 방법입니다. 붓은 팁Tip 즉 끝부분이 가늘어지는 매우 예민한 도구이므로 함부로 사용하다가는 금방 못쓰게 됩니다. 또한 물감을 녹이고 섞는 기능을 효과적으로 하기 위해서는 팔레트 위에서 붓놀림을 연습해야 합니다.

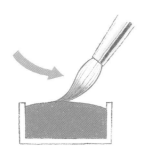

물감을 녹일 때 붓은 왼쪽 그림에서처럼 한 방향으로 부드럽게 눌러 주는 느낌으로 당겨 줍니다. 양옆으로 움직이거나 반대 방향으로 밀면 팁이 쉽게 손상됩니다.

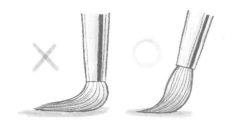

팔레트 위에서 색깔을 섞을 때는 붓의 윗부분이 눌리지 않도록 주의합니다. 붓의 아래쪽 50%만 사용하세요. 그림을 그릴 때에도 심하게 눌러 그리면 붓의 가장자리 털이 마찰로 닳아서 금방 못쓰게 됩니다.

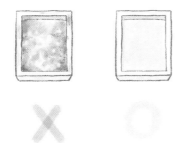

물감 위에 다른 색 물감이 섞이지 않도록 해야 합니다. 특히 밝은색 물감일수록 주의하세요. 지저분해진 부분은 깨끗한 붓으로 닦아 내거나 물티슈로 살짝 찍어 냅니다.
팔레트에 물감을 배열할 때 양쪽에 놓인 색깔의 차이가 심하면 쉽게 더러워지므로 이 점을 고려하여 배치해야 합니다.

물티슈를 사용해서 그림을 그리는 중간중간 지저분해진 팔레트의 표면을 자주 닦아 주세요.

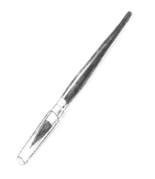

붓 또한 색깔이 바뀔 때마다 물통에 담갔다 빼거나 휴지로 감싸고 살짝 눌러서 붓 안에 스며 있던 물감을 빼 줘야 합니다.
붓을 보관할 때는 붓 끝이 눌리지 않도록 주의해야 합니다. 눕혀서 보관할 때는 반드시 뚜껑을 씌워야 안전합니다. 붓은 소모품이므로 붓 끝이 마모되어 물에 적셨을 때 가지런히 모아지지 않으면 과감하게 버려야 합니다.

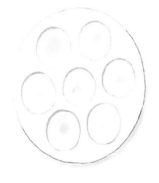

큰 그림을 그릴 때는 둥글게 홈이 패어 있는 플라스틱 팔레트나 접시가 필요합니다. 튜브 물감을 직접 팔레트에 짠 다음 물로 녹여 충분한 양의 물감을 준비해야 하기 때문입니다.

좋은 팔레트는 공기가 통하지 않도록 뚜껑이 확실히 닫힙니다. 물감이 완전하게 굳어서 딱딱해진 상태에서는 원하는 밝은 채도와 풍부한 색감을 얻기 어렵기 때문입니다. 고형 안료라 하더라도 어느 정도의 수분을 유지하는 것이 좋으며 이를 위해서는 매일 사용하는 것이 가장 좋고 사용하지 않을 때는 일주일에 한 번씩 분무기로 물을 뿌려 주어야 적당한 습도를 유지합니다. 분무기는 건조해진 종이에 수분을 공급할 때에도 사용합니다.

첫 번째 연습

수채화는 크게 두 가지 기법으로 나뉩니다. 첫 번째는 젖은 종이 위에 그리는 방식이고, 두 번째는 마른 종이 위에 그리는 방식입니다. 수채화를 그리는 첫 번째 방법은 젖은 종이 채색 기법입니다. 반드시 수채화 전용 화지를 사용해야 하며 종이와 물감의 특성에 따라 조금씩 느낌이 달라집니다. 아래 연습은 모두 종이가 촉촉하게 젖어 있는 상태에서 그려야 합니다.

1 연필로 가로 10cm, 세로 4cm의 네모를 그린 다음, 물로 칠해 보세요. 종이의 젖은 면과 마른 면을 불빛에 가까이 대 보세요. 물을 금방 흡수하면 좋은 수채화 용지이고, 종이 표면에 반짝이며 오래 물기가 맺혀 있으면 좋지 않습니다.

2 붓으로 팔레트에 물감을 풀고 종이의 수분이 마르기 전에 길게 선을 그어 보세요. 물감이 퍼져 나가는 것을 관찰하면서 마를 때까지 기다려 보세요.

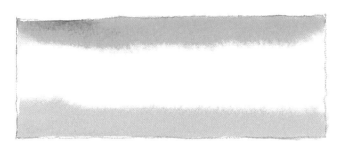

3 위 선에 닿게 선을 긋고, 다른 색깔로 아래 선에 닿게 두 번째 선을 그어 보세요. 어떻게 되는지 주의 깊게 보세요.

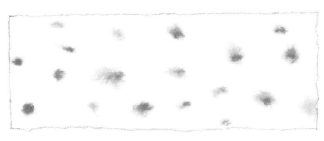

4 점을 톡톡 찍어 보세요. 완전히 마르면 물기가 있을 때의 광택이 사라지고 종이의 질감이 드러납니다. 종이가 살짝 젖어 있을 때와 완전히 젖어 있을 때가 어떻게 다른지 실험해 보세요. 색깔을 바꿔 가며 세 가지 연습을 반복하세요.

젖은 종이 채색 기법은 영어로
웨트 온 웨트Wet on Wet라고 부르며 마른
종이 채색에 비해 우연의 효과와 다양한 색감의 변화가
두드러지는 게 특징입니다. 수채화는 물감과 물이 섞이면서
만들어지는 미묘한 변화에 대한 감각을 이해해야 좋은 그림을
그릴 수 있으므로 이 연습은 기초 중에 기초로 매우 중요한 의미가
있습니다. 대부분의 수채화 전문 화가는 주로 젖은 종이 채색
기법을 사용합니다. 작은 그림보다는 큰 그림에서 더욱
드라마틱한 효과가 나타나며, 속도감이 느껴지는 붓질과
더불어 회화적인 느낌이 강한 그림에 적당한
기법이기 때문입니다.

이번에는 마른 종이 위에 물감을 바르는 연습입니다. 종이가 부드럽고 두꺼울수록 물감을 빨아들이는 속도가 빠르고 마르는 시간은 길어집니다. 젖은 종이에 비해 정교한 형태의 표현이 가능하고 그림을 그리는 시간도 짧게 걸립니다.

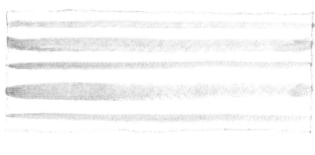

1 가는 선과 굵은 선을 번갈아 그어 보세요. 붓이 물감을 충분히 머금었을 때와 조금 밖에 남아 있지 않을 때 손에 전해지는 느낌이 어떻게 다른지 느껴 보세요.

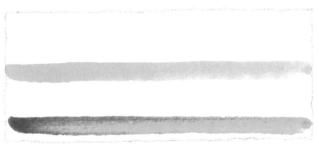

2 물의 양을 점점 줄여 가면서 세 개의 선을 그어 보세요. 물감에 비해 물의 양이 줄수록 색감은 진해지고 투명도가 낮아집니다.

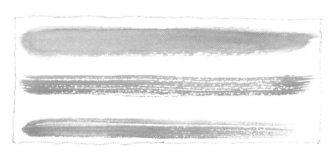

3 물감의 양을 최소화하여 선을 그어 봅니다. 물감이 얼마 남지 않게 되면 물감은 종이 면 전체가 아니라 종이 결의 볼록한 부분에만 묻게 됩니다. 이것을 드라이 브러시Dry Brush 효과라고 합니다.

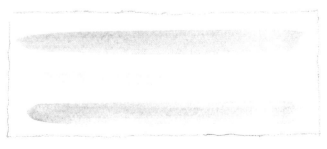

4 물을 바른 다음, 거의 마를 때까지 기다립니다. 손을 대 보았을 때 약간의 습기가 느껴지는 정도에서 선을 그어 보세요. 위의 연습과 어떻게 느낌이 다른지 경험해 보세요. 종이가 적당한 습도를 유지하고 있을 때 스트로크가 훨씬 부드럽고 색감도 차이가 납니다.

마른 종이 채색 기법은 영어로
웨트 온 드라이Wet on Dry라고 부릅니다.
종이가 마른 상태이므로 물감을 빠르게 흡수하고
건조 시간이 상대적으로 짧습니다. 젖은 종이 채색 기법으로는
불가능한 세밀하고 다양한 명암 표현이 가능해서 작고 깔끔한
수채화를 원하는 사람들과 대부분의 일러스트레이터가
이 기법으로 그림을 그립니다. 실제로 수채화를 그릴 때는
두 가지 기법을 혼용하는 경우가 많습니다. 예를 들어 배경
부분은 젖은 종이 채색 기법으로, 주제 부분은 마른 종이
채색 기법으로 그리기도 하고 오랫동안 경력이 쌓이면
무의식적으로 더욱 효과가 좋은 방식을
선택하게 됩니다.

바림 연습 1

수채화의 가장 중요한 기법인 '바림'을 연습합니다. 첫 번째 연습은 한 가지 색깔과 물을 사용하여 조금씩 진해지거나 엷어지게 만드는 연습입니다. 마찬가지로 납작한 네모를 그린 다음 시작합니다.

1 젖은 채색 기법과 마찬가지로 안쪽에 물을 골고루 바른 다음, 가장자리에 진하게 탄 물감을 바릅니다. 물감이 물을 타고 번지는 과정을 지켜봅시다.

2 종이를 충분히 적신 상태에서 왼쪽 부분에 진한 물감을 바른 다음 물을 살짝 묻힌 붓으로 붓질해서 오른쪽으로 바림이 이어지도록 합니다. 중간에 물감을 더하지 않습니다.

3 왼쪽의 3분의 1 가량만 물을 묻힌 다음, 물이 묻은 부분의 오른쪽에 엷게 푼 물감을 칠합니다. 마르기 전에 좀 더 진한 물감을 사용해 오른쪽으로 이어가는 연습입니다. 왼쪽 끝에서부터 오른쪽 끝까지 자연스럽게 색깔이 변하도록 연습을 반복해요.

4 왼쪽 끝에 진한 물감을 바르고 마르기 전에 좀 더 엷은 물감을 발라 연결시키는 연습입니다. 오른쪽은 물만 묻혀서 바릅니다. 젖은 종이 채색 기법과 어떻게 다른지 살펴봅니다. 모든 연습을 마치면 순서를 반대로 하거나 색깔을 바꿔서 연습합니다.

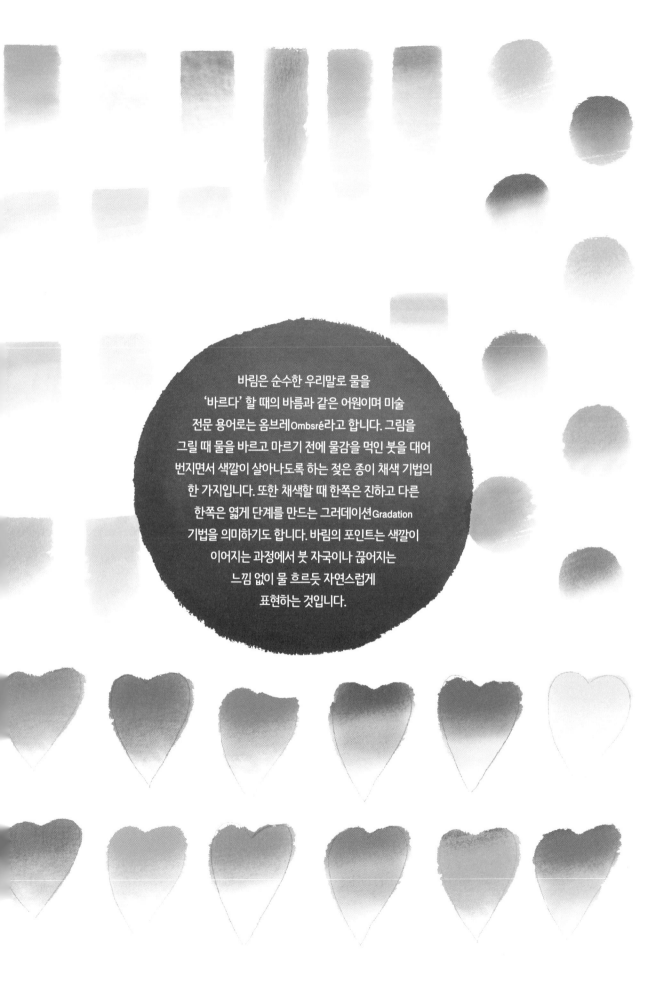

바림은 순수한 우리말로 물을
'바르다' 할 때의 바름과 같은 어원이며 미술
전문 용어로는 옴브레Ombsré라고 합니다. 그림을
그릴 때 물을 바르고 마르기 전에 물감을 먹인 붓을 대어
번지면서 색깔이 살아나도록 하는 젖은 종이 채색 기법의
한 가지입니다. 또한 채색할 때 한쪽은 진하고 다른
한쪽은 엷게 단계를 만드는 그러데이션Gradation
기법을 의미하기도 합니다. 바림의 포인트는 색깔이
이어지는 과정에서 붓 자국이나 끊어지는
느낌 없이 물 흐르듯 자연스럽게
표현하는 것입니다.

바림 연습 2

두 번째 바림 연습은 물을 사용하는 대신 다른 색깔을 사용해서 두 가지 색깔을 연결하는 그러데이션을 만드는 연습입니다. 중요한 포인트는 물의 농도를 적당하게 유지하고 먼저 칠한 색깔이 마르기 전에 팔레트 작업을 마쳐야 합니다. 색깔을 연결시키는 타이밍도 일정한 리듬을 유지해야 합니다. 이 연습을 하다 보면 왜 꼭 전용 화지를 사용하고 질 좋은 물감으로 그려야 하는지 알 수 있게 됩니다.

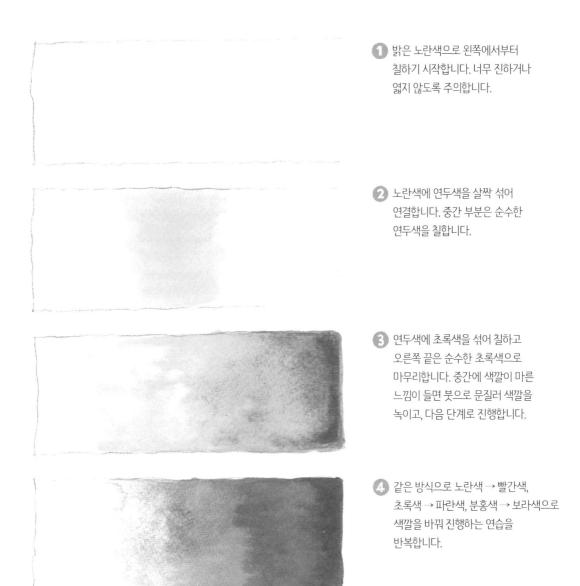

❶ 밝은 노란색으로 왼쪽에서부터 칠하기 시작합니다. 너무 진하거나 엷지 않도록 주의합니다.

❷ 노란색에 연두색을 살짝 섞어 연결합니다. 중간 부분은 순수한 연두색을 칠합니다.

❸ 연두색에 초록색을 섞어 칠하고 오른쪽 끝은 순수한 초록색으로 마무리합니다. 중간에 색깔이 마른 느낌이 들면 붓으로 문질러 색깔을 녹이고, 다음 단계로 진행합니다.

❹ 같은 방식으로 노란색 → 빨간색, 초록색 → 파란색, 분홍색 → 보라색으로 색깔을 바꿔 진행하는 연습을 반복합니다.

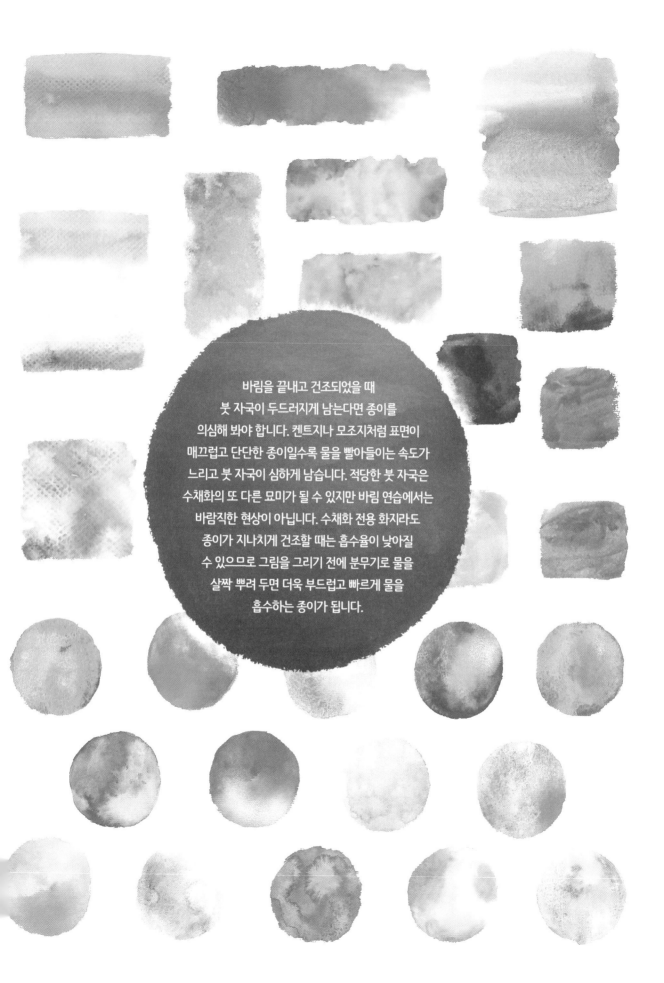

바림을 끝내고 건조되었을 때
붓 자국이 두드러지게 남는다면 종이를
의심해 봐야 합니다. 켄트지나 모조지처럼 표면이
매끄럽고 단단한 종이일수록 물을 빨아들이는 속도가
느리고 붓 자국이 심하게 남습니다. 적당한 붓 자국은
수채화의 또 다른 묘미가 될 수 있지만 바림 연습에서는
바람직한 현상이 아닙니다. 수채화 전용 화지라도
종이가 지나치게 건조할 때는 흡수율이 낮아질
수 있으므로 그림을 그리기 전에 분무기로 물을
살짝 뿌려 두면 더욱 부드럽고 빠르게 물을
흡수하는 종이가 됩니다.

지금부터는 수채화의 형태 표현을 본격적으로 연습해 보겠습니다. 형태 표현은 형태를 그린 다음, 주제와 배경이 만나는 가장자리 선을 어떻게 처리해야 하는지에서부터 시작됩니다. 연필로 가로세로 약 5cm가량의 정사각형을 그리고 연습을 시작합니다. 서두르지 않고 여유 있는 마음가짐으로 천천히 그려 보세요.

❶ 네모 안에 하트 모양을 그리고 밝은 분홍색으로 칠하세요.

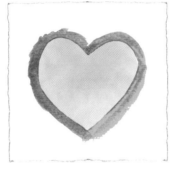

❷ 분홍색 하트의 가장자리 선을 따라 배경의 색깔을 칠하기 시작하세요.

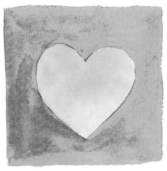

❸ 배경을 완성합니다. 연습을 마치면 배경과 주제의 색깔을 바꿔서 다시 한 번 그려 보세요.

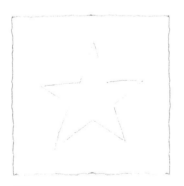

❶ 별 모양을 그리고 노란색으로 채색하세요. 밑그림 없이 바로 붓으로 그려도 좋습니다.

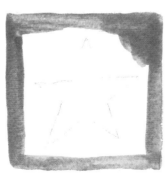

❷ 배경의 가장자리부터 채색하기 시작해서 별 모양의 가장자리에 얇은 띠 모양을 남깁니다.

❸ 띠 부분을 마저 채색해서 완성합니다. 이 연습을 마치면 배경을 먼저 칠하고 주제를 나중에 칠하는 연습도 해 보세요.

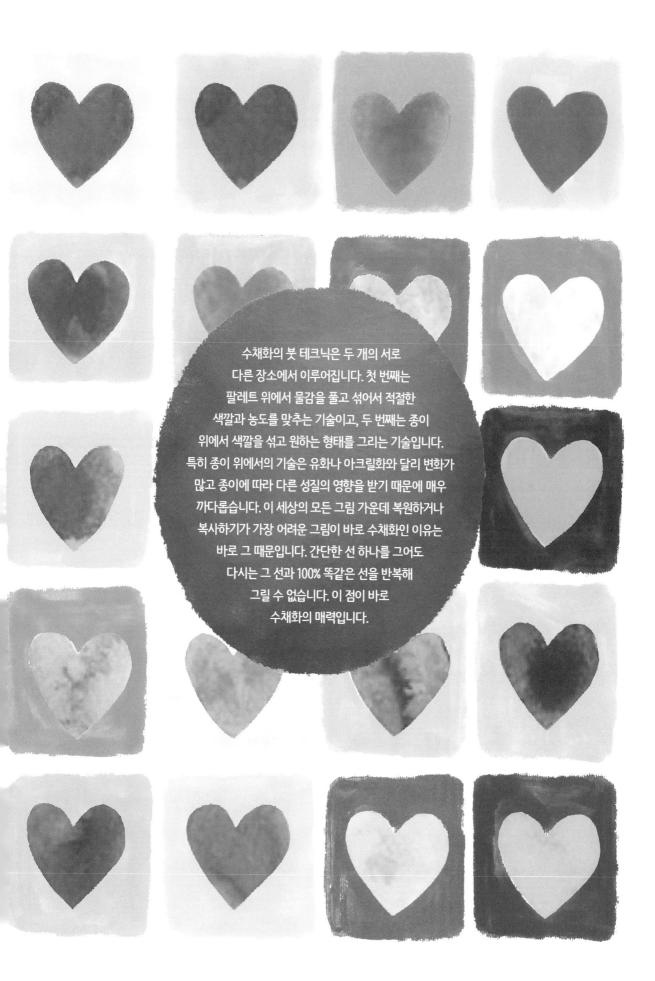

수채화의 붓 테크닉은 두 개의 서로
다른 장소에서 이루어집니다. 첫 번째는
팔레트 위에서 물감을 풀고 섞어서 적절한
색깔과 농도를 맞추는 기술이고, 두 번째는 종이
위에서 색깔을 섞고 원하는 형태를 그리는 기술입니다.
특히 종이 위에서의 기술은 유화나 아크릴화와 달리 변화가
많고 종이에 따라 다른 성질의 영향을 받기 때문에 매우
까다롭습니다. 이 세상의 모든 그림 가운데 복원하거나
복사하기가 가장 어려운 그림이 바로 수채화인 이유는
바로 그 때문입니다. 간단한 선 하나를 그어도
다시는 그 선과 100% 똑같은 선을 반복해
그릴 수 없습니다. 이 점이 바로
수채화의 매력입니다.

이번에는 좀 더 복잡한 형태를 연습해 보겠습니다. 요소가 많아지고 복잡해질수록 세밀하게 그려야 하고 때로는 빠른 붓놀림이 요구됩니다. 넓은 면적을 칠할 때 생기는 자국은 마른 면과 젖은 면이 만났을 때 생기게 되는데 이 자국을 최소화하기 위해 노력하세요. 앞에서 그린 것보다 두 배 정도 큰 정사각형을 그리고 연습을 시작합니다.

❶ 바둑판무늬를 그리고 위와 같이 노란색으로 채색합니다.

❷ 초록색을 덧칠해 바둑판무늬를 만듭니다. 경계선이 비뚤거리지 않도록 노력합니다. 색깔을 바꿔서 다른 바둑판무늬를 그려 보세요.

❶ 달과 별로 밑그림을 그린 다음 채색하세요.

❷ 앞에서 연습했던 방법 가운데 편한 방법으로 배경을 채색하세요. 종이의 습도가 높으면 얼룩이 덜 생깁니다.

24

기초 연습을 열심히 해 오고 있다면 이
쯤에서 '수채화는 이렇게 그리는 것이
구나'라는 생각이 들 것입니다. 수채화
기초 연습은 스케치나 다른 화구의 기
초 연습과는 달리 지루하지 않고 재미
있습니다. 색깔을 만들고 붓놀림을 하
는 자체가 하나의 '그리기'이기 때문입
니다. 굳이 구체적인 형태가 아니더라
도 물감과 물이 종이 위에서 번지고 서
로 섞이면서 색깔을 만들어 내는 작업
자체만으로도 충분히 멋진 창작 놀이이
자 예술 행위라고 할 수 있습니다.

다양한 색깔을 만들어 채색하는 연습을 해 보겠습니다. 모든 그림은 색깔과 형태로 표현되며 아무리 형태를 정확하게 잘 그렸다고 하더라도 색깔이 예쁘지 않거나 조화를 이루지 못하면 잘 그린 그림으로 보이지 않습니다. 반면 형태가 불완전하더라도 색깔이 조화를 잘 이루고 있으면 매력적인 그림으로 느껴집니다. 색깔 표현 연습의 시작은 한 가지 색에 물의 양을 다르게 혼합하여 명암의 5단계를 만들어 보는 연습입니다. 단계의 차이가 부드럽게 나타나도록 하고, 마른 다음 색깔이 얼마나 밝게 변하는지 관찰합니다.

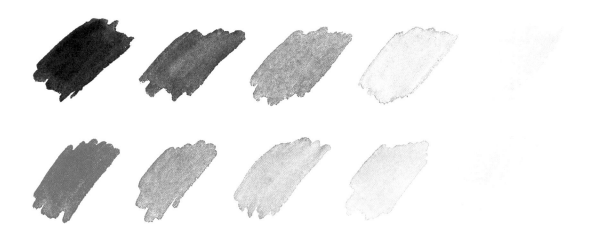

다음은 색깔을 섞어서 채도 단계를 만드는 연습입니다. 채도란 색깔의 맑은 정도를 말하며 채도가 높을수록 선명하고 낮을수록 탁한 색깔이 됩니다. 먼저 맑은 색깔을 칠하고 그 색깔에 다른 색깔을 섞어 점차 탁해지는 3단계를 연습합니다.

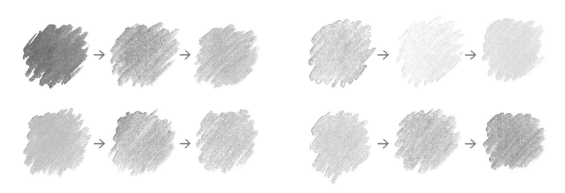

세 번째는 서로 어울리는 색깔 연결하기입니다. 한 가지 색깔을 칠한 다음, 옆쪽에 그 색깔과 어울리는 색깔을 계속 만들어 채색해 나가는 연습입니다. 색의 조화는 개인적인 취향에 따라 차이가 있지만 아래 그림에서 느껴지는 것과 같이 톤이 비슷하면 서로 부딪히지 않고 어울리는 느낌을 줍니다.

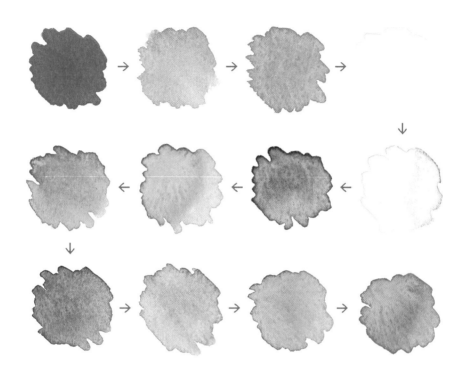

네 번째는 두 가지 색깔을 젖은 상태에서 만나게 했을 때 색이 만나는 중간에서 어떤 변화가 일어나는지 알아보는 연습입니다. 물기가 많을수록, 그리고 종이의 흡수가 빠를수록 중간 부분의 변화가 부드럽게 이어지고 그 반대일수록 경계가 뚜렷해집니다. 색깔은 성분의 차이로 인해 서로 끌어당겨 잘 섞이기도 하고 서로 밀어내기도 합니다.

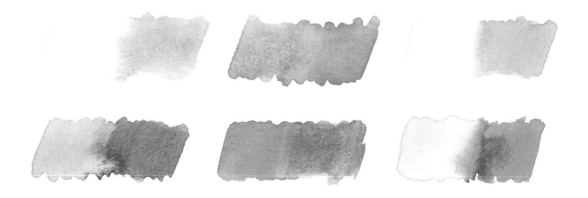

실제로 수채화를 그릴 때 팔레트에서 만든 색깔을 곧바로 채색하는 것보다 아래 그림과 같은 형태로 다른 종이에 먼저 칠해 보고 자신이 원하는 색깔이 맞는지 확인해 보면 좋습니다. 아래는 한 가지 색깔의 다양한 버전을 만들어 보는 연습입니다. 아래와 같이 연두색부터 진한 초록색까지 다양한 초록색을 만들어 보세요. 연습이 끝나면 보라색이나 빨간색 등 다양한 버전을 만들어 보세요.

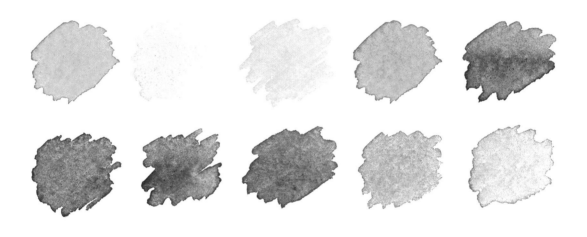

다양한 무채색 만들기 연습입니다. 검은색은 사용하지 않고 여러 가지 색깔을 혼합하여 채도가 매우 낮은 무채색을 다양하게 만들어 보세요. 회색에 가까운 세련되고 고급스러운 다양한 무채색은 앞으로 여러분이 그리게 될 수채화의 수준을 업그레이드해 줍니다.

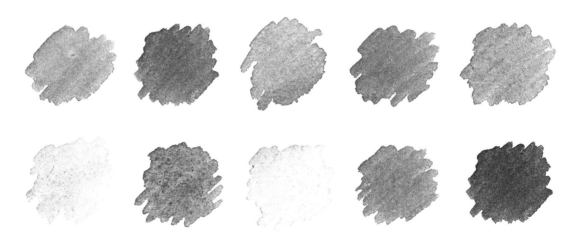

색깔 띠 만들기 연습입니다. 색깔을 칠하고 마르기 전에 가까운 계열의 색깔을 그러데이션하여 길게 색깔 띠를 만들어 보세요. 물을 충분히 머금은 상태에서는 색깔들이 서로 섞이면서 자연스러운 그러데이션이 만들어집니다.

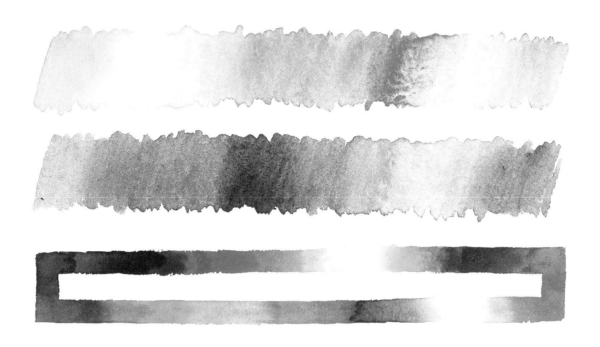

색깔을 빼는 워싱Washing 연습입니다. 채색한 후 건조해진 상태에서 색깔을 엷게 바꾸려면 지우개로 지우거나 물로 씻어 내는 두 가지 방법이 있습니다. 그러나 지우개는 종이 표면을 손상시키기 쉽고 원하는 만큼 효과를 보기 어렵습니다. 물로 씻어 낼 때는 물감 안료의 성분에 따라 차이가 있지만 물을 묻힌 붓으로 반복해서 문질러 색깔을 녹인 다음, 휴지로 눌러 물기를 찍어 내면 바탕색인 흰색이 조금씩 드러납니다.

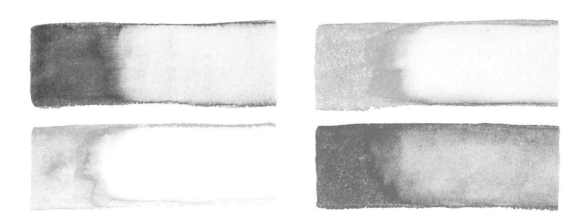

동그라미 그리기

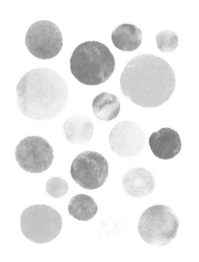

재미있는 동그라미 그리기 놀이를 해 보겠습니다. 색깔에 대한 감각과 스트로크 능력을 함께 키우기 위한 연습입니다. 먼저 서로 잘 어울리는 색깔로 크기가 다른 동그라미를 화면 가득 그려 보세요. 둥근 붓을 사용해서 동그라미를 예쁘게 그리는 연습을 많이 하면 붓 스트로크에 자신감이 생깁니다. 아래 그림은 마른 종이 채색 기법으로 동그라미를 조금씩 서로 겹치게 그려서 연결하는 놀이입니다. 색깔은 동색 계열의 모노톤으로 구성하는 것이 좋고 헤어드라이어를 사용해 건조 시간을 줄여야 오랜 시간이 걸리지 않습니다.

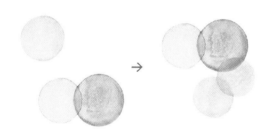

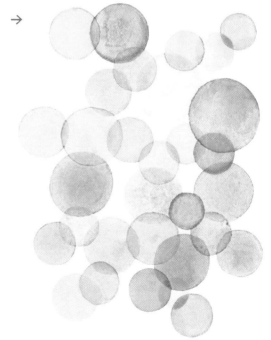

수채화 기법 가운데 색깔을 서로 겹쳤을 때 겹친 부분이 진해지는 것을 셀로판 기법이라고 하며 투명 수채화의 대표적인 표현 방식입니다. 물감이 충분히 마르지 않았을 때 겹쳐 그리면 겹친 부분의 경계가 사라집니다. 겹치는 부분이 너무 커지지 않도록 하고, 동그라미를 그리다가 물감이 부족해 서로 혼색하면 깔끔한 채색이 어려우므로 주의합니다. 동그라미의 형태는 조금 찌그러져도 상관없으니 도중에 마음에 들지 않는 부분이 생기더라도 포기하지 말고 계속해서 연결해 완성하기 바랍니다.

이번에는 젖은 종이 채색 기법으로 동그라미와 동그라미를 겹치지 않고 살짝 연결해 그려 보세요. 앞서 그린 동그라미의 물감이 마르기 전에 다음 동그라미를 연결해야 물감이 섞이는 효과를 볼 수 있습니다. 서로 연결된 동그라미는 색깔이나 농담이 달라야 하며 특히 농담의 차이가 클수록 번지는 효과도 크게 나타납니다.

오른쪽 자주색 동그라미 그림과 같이 진한 동그라미 옆에 물만 묻힌 붓으로 동그라미를 그려서 연결해도 색깔이 퍼져 나갑니다. 처음에는 생각대로 그림이 그려지지 않지만 반복해서 조금씩 변화를 주며 연습하면 차츰 요령이 생깁니다.

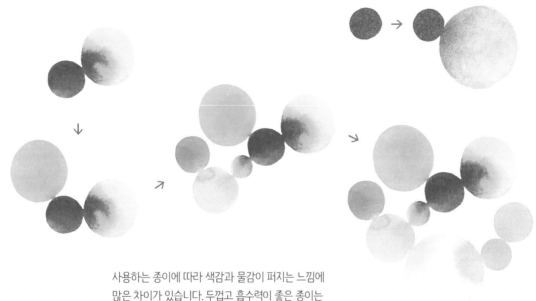

사용하는 종이에 따라 색감과 물감이 퍼지는 느낌에
많은 차이가 있습니다. 두껍고 흡수력이 좋은 종이는
생각보다 많은 양의 물감을 빨아들이므로
충분한 양을 미리 준비해야 합니다.

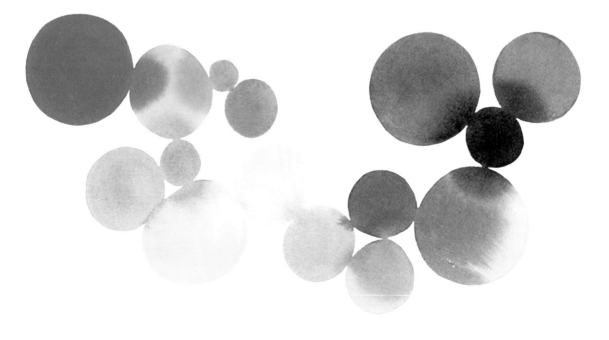

입체 표현 연습

형태 표현의 기초 가운데 매우 중요한 입체 표현을 연습하겠습니다. 물감의 농담을 이용하여 그림을 보는 사람에게 입체감이 느껴지도록 만드는 기법입니다. 가장 쉬운 평면 입체 채색부터 연습합니다. 연필로 밑그림을 그리세요.

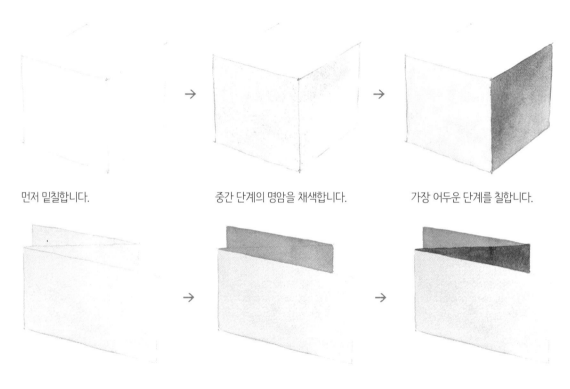

먼저 밑칠합니다.　　　　　　　　중간 단계의 명암을 채색합니다.　　　　　　　　가장 어두운 단계를 칠합니다.

그러데이션을 만들어 보세요. 곡면 입체 채색은 훨씬 까다롭습니다.

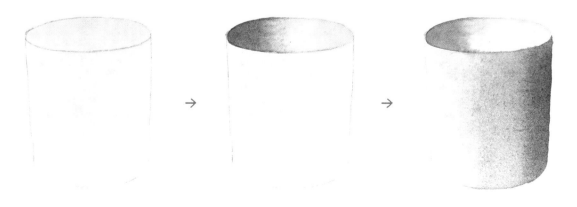

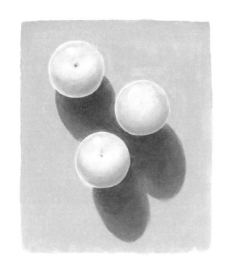

입체감을 나타낸다는 것은 그늘과 그림자를 파악하여 표현하는 일입니다. 화가가 대상을 관찰할 때 눈을 가늘게 뜨는 이유는 명암의 차이를 더욱 뚜렷하게 파악하기 위해서입니다. 입체감과 비슷한 말로 '깊이감'이란 용어를 사용하기도 합니다. 깊이감을 가장 잘 나타낼 수 있는 요소는 그림자와 배경입니다. 양쪽 그림을 비교하면서 깊이감의 의미를 느껴 보세요.

달걀은 명암의 기초를 익히는 데 가장 대표적인 소재입니다. 위의 달걀 그림은 젖은 종이 채색 기법으로 하이라이트 부분을 남기고 밑칠한 다음, 조금씩 진한 색을 더해 달걀 부분을 완성합니다. 건조가 끝나면 그림자 부분을 이어서 그립니다. 그림자가 시작되는 부분이 가장 어둡고 달걀과 그림자가 만나는 역광 부분은 살짝 밝게 보입니다.

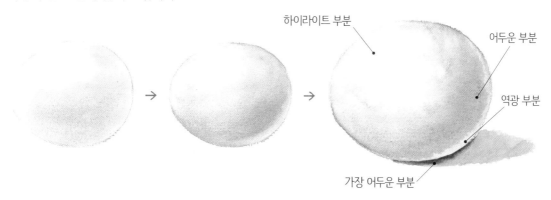

하이라이트 부분
어두운 부분
역광 부분
가장 어두운 부분

아래 그림은 컵을 소재로 한 입체 표현 연습입니다. 입체 표현 연습을 할 때는 색깔을 한 가지 톤으로 그리는 '모노톤 드로잉'이 좋습니다.

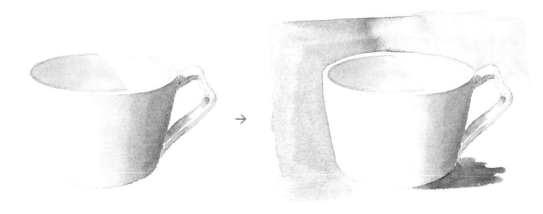

완성도 높은 그림 한 점을 그리기 위해서는 충분한 기초 연습과 오랜 기간의 숙련 과정이 필요합니다. 여러 가지 표현의 기초를 익히는 것은 매우 중요하지만 입체 표현 한 가지를 충분히 설명하는 것만으로도 또 한 권의 책이 필요할 만큼 그 내용이 복잡하고 방대합니다. 이 책과 함께 출간된 〈김충원 미술 수업〉 시리즈의 다른 책에서도 드로잉의 기초에 대해 좀 더 깊이 있게 다루고 있고 서로 중복되는 내용도 많으므로 이 책에서는 수채화를 재미있게 즐기기 위한 기초 중의 기초만 소개했습니다. 2장부터는 좀 더 재미있는 수채화 연습이 시작됩니다. 끝까지 최선을 다해 주기를 바랍니다.

Chapter 2

일러스트 수채화

일러스트란 일러스트레이션Illustration을 줄인 말로써
원래 뜻은 어떤 내용이나 의미를 전달하기 위해 사용하는
모든 시각 이미지를 총칭하는 단어이지만 일반적으로는
삽화 형식의 단순하고 깔끔한 그림을 일컫습니다.
이번 장에서는 오랜 시간과 노력이 필요한 전통적인 수채화
대신 일러스트 느낌의 간단한 수채화를 연습합니다.
지나친 욕심만 내지 않는다면 누구나 재미있게 수채화 그리기를
즐길 수 있고, 조금만 연습해도 금방 효과가 나타나서
'잘' 그릴 수 있게 된다는 것을 직접 경험해 보기 바랍니다.

그림 그리기를 연습한다는 의미는 그림 그리는 기술을 익힌다는 뜻과 함께 감각을 예리하게 발달시킨다는 의미를 포함합니다. 미적 감각에 대한 기준은 매우 애매하고 포괄적이지만 그림을 통해 보통 사람은 구별하지 못하는 아주 미세한 차이를 감지해 내고, 조화와 균형에 대한 시각을 조금 더 분명하게 키워 갈 수 있습니다. 투명 수채화는 매우 예민한 그림입니다. 물 한 방울, 스트로크 하나로 그림이 달라집니다. 일러스트 수채화는 그림을 그리는 사람에게 필요한 감각을 키우는 데 매우 효율적입니다. 작고 단순한 그림을 연습하면서 형태와 색감에 대한 감각을 더욱 세련되게 가꾸시길 바랍니다.

가장 먼저 귤을 그려 보세요. 순서를 잘 보고 반복해서 그려야 합니다. 이 연습의 핵심은 '속도'입니다. 스트로크와 스트로크가 만나는 시간이 길어질수록 겹친 부분의 붓 자국이 진해집니다. 아래쪽이 살짝 어두워지는 그러데이션은 종이가 젖은 상태일 때 자연스럽게 표현됩니다.

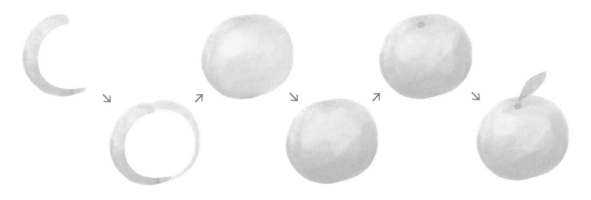

이번에는 귤의 단면을 그려 보세요. 삼각형 안쪽의 살짝 밝은 부분은 둥근 붓에 물감을 조금만 묻혀 붓끝을 잘 놀려야 효과적으로 표현할 수 있습니다.

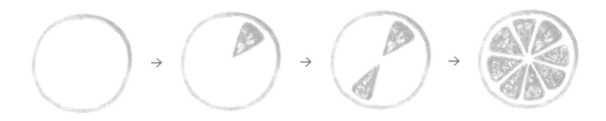

단면을 비스듬한 각도로 본 모습입니다. 밑그림 없이 그릴 때는 형태가 불안정해 보이더라도 개의치 말고 씩씩하게 진행하세요.

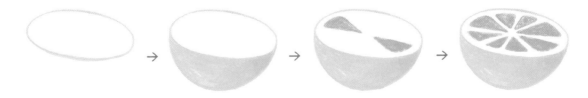

다양한 나무 일러스트를 연습하세요. 줄기를 그릴 때는 가장자리로 갈수록 가늘어져야 합니다.

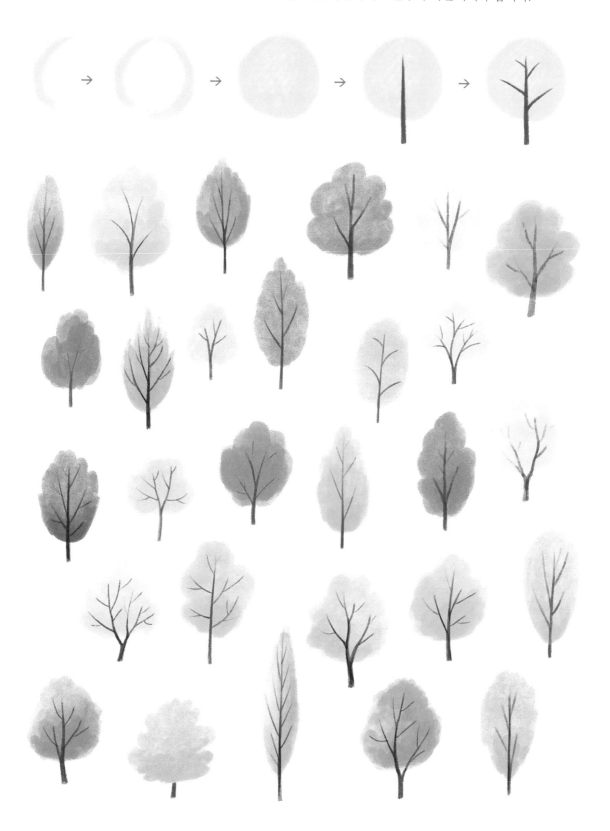

과일과 채소를 그려 보세요. 가는 선을 그릴 때는 세필 붓을 사용하는 것이 좋습니다.

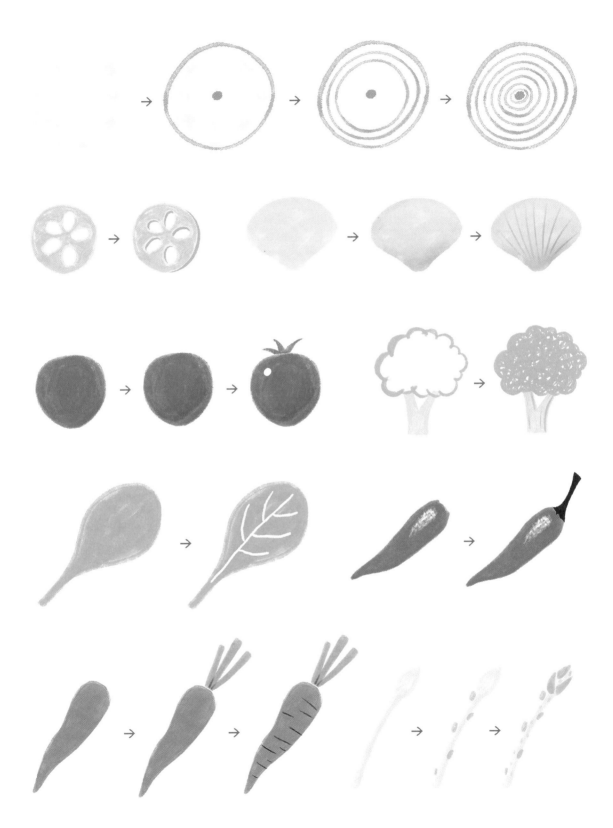

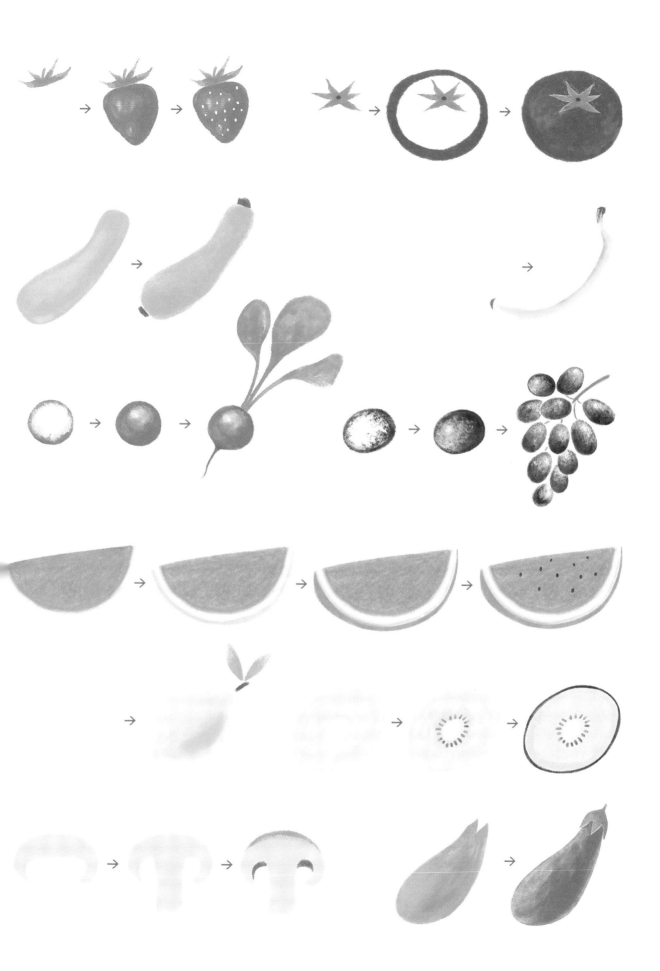

나뭇잎과 꽃을 그려 보세요. 작은 나뭇잎은 한 번의 스트로크로 끝내는 것이 좋고 붓 끝에 물감을 적셔 스트로크하면 시작 부분이 가장 진해지는 자연스러운 그러데이션을 표현할 수 있습니다.

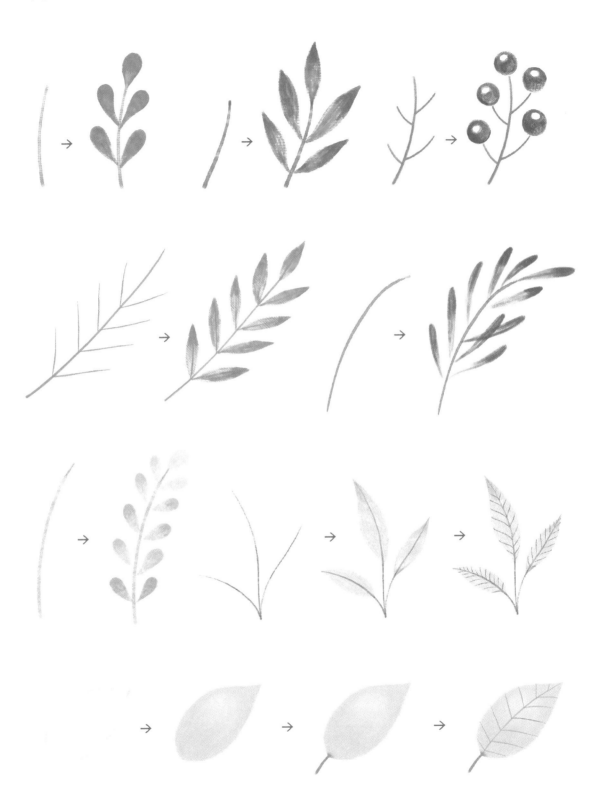

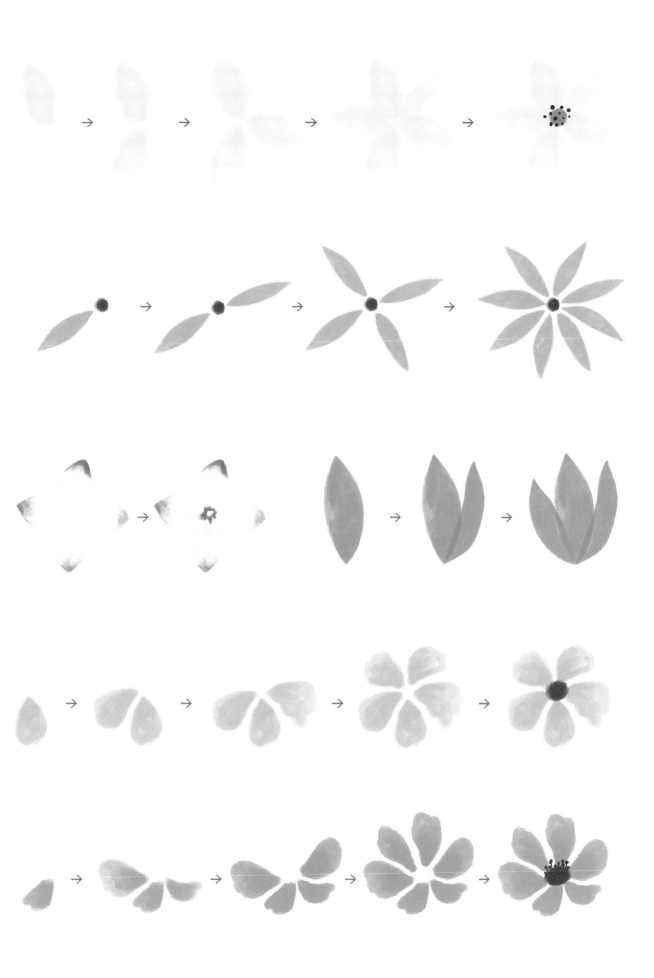

세필 붓을 사용하여 좀 더 정교한 스트로크를 연습해 보세요. 밑칠이 완전히 건조된 다음, 2차 채색합니다. 세밀한 스트로크를 위해서는 표면이 매끈한 세목 수채화 용지나 판화 용지가 좋고, 그림의 크기는 아래 그림의 두 배 정도가 적당합니다. 연필 스케치를 할 때는 최대한 가늘고 약한 선으로 그려 채색 후에 두드러져 보이지 않도록 하세요.

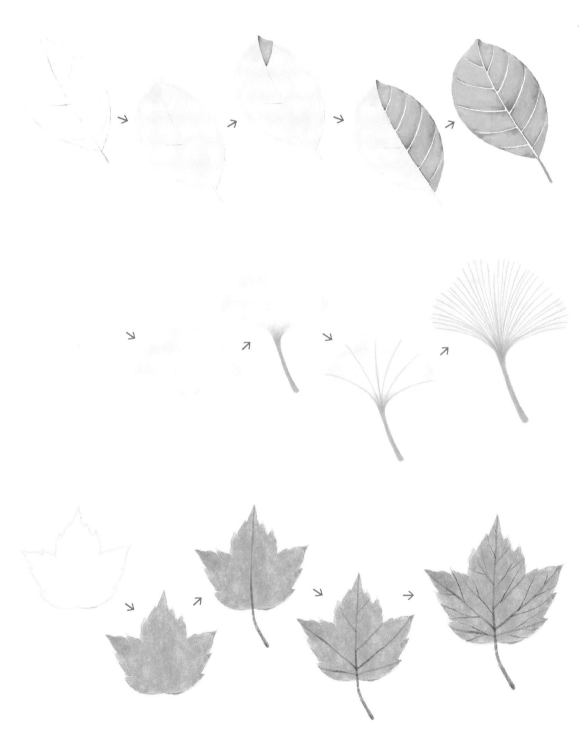

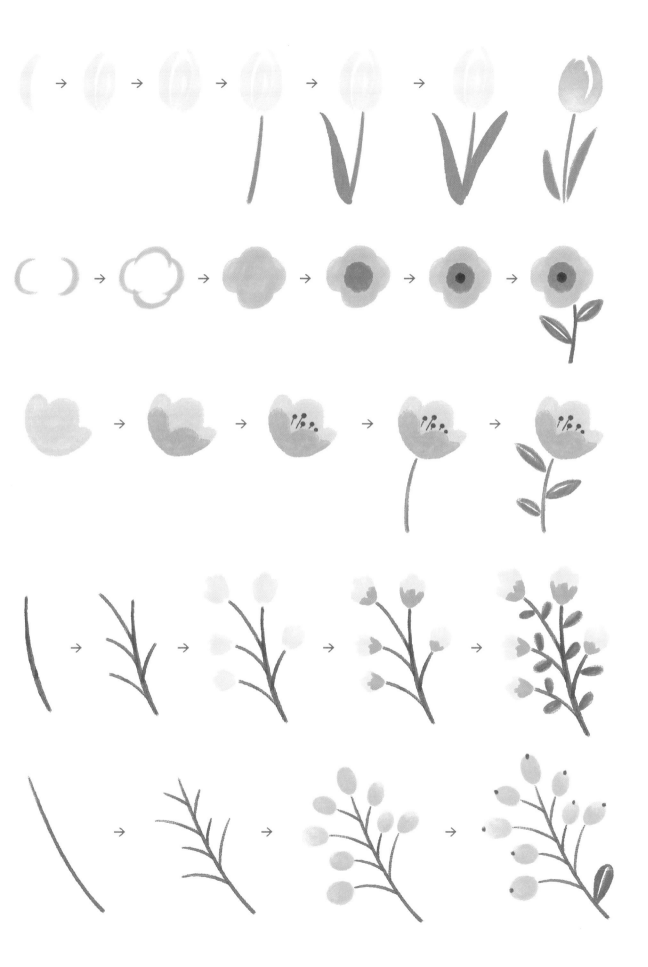

낮은 채도의 색깔을 사용하여 꽃과 꽃병을 그려 보세요. 채도가 낮아지면 그림의 톤이 가라앉아 차분하고 고급스러운 색감을 보여 줍니다. 또한 무채색에 가까워질수록 다른 색깔과 부딪히는 위화감이 사라지므로 색깔의 조화를 맞추기도 수월해집니다.

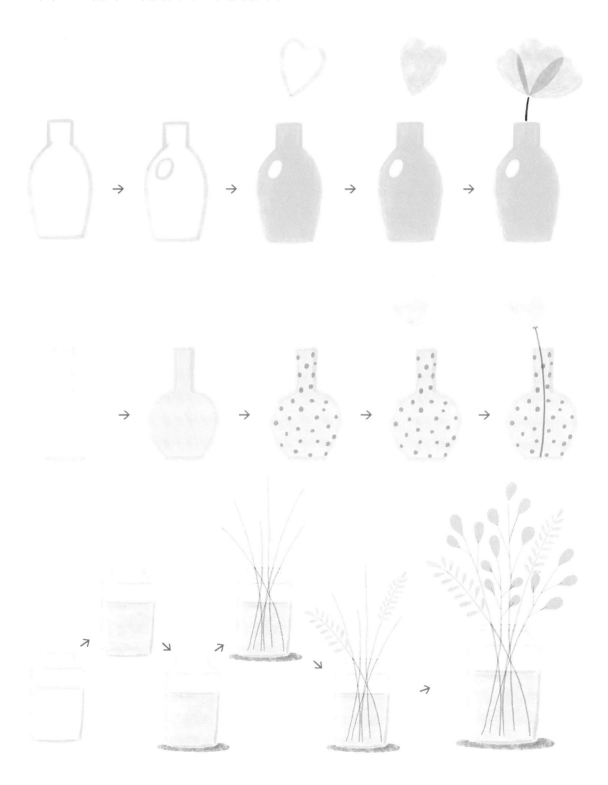

밑그림 스케치가 없는 그림은 악보가 없는 즉흥 연주와 같습니다. 보기 그림과 다르게 그려지는 것이 당연합니다. 형태보다는 색감과 스트로크에 집중해 연습하세요.

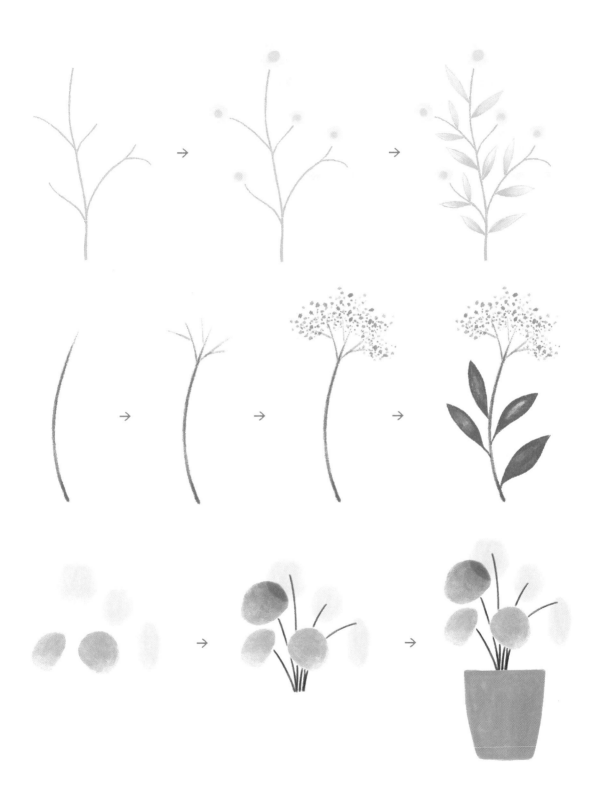

동물 일러스트를 연습합니다. 캐릭터 드로잉을 좋아하는 사람과 어린이에게는 무척 재미있는 연습입니다. 마무리는 검은색 펜이나 검은색 색연필을 사용하세요. 눈을 크게 그리고 싶다면 흰색 펜으로 동그란 흰자위를 먼저 그리면 됩니다.

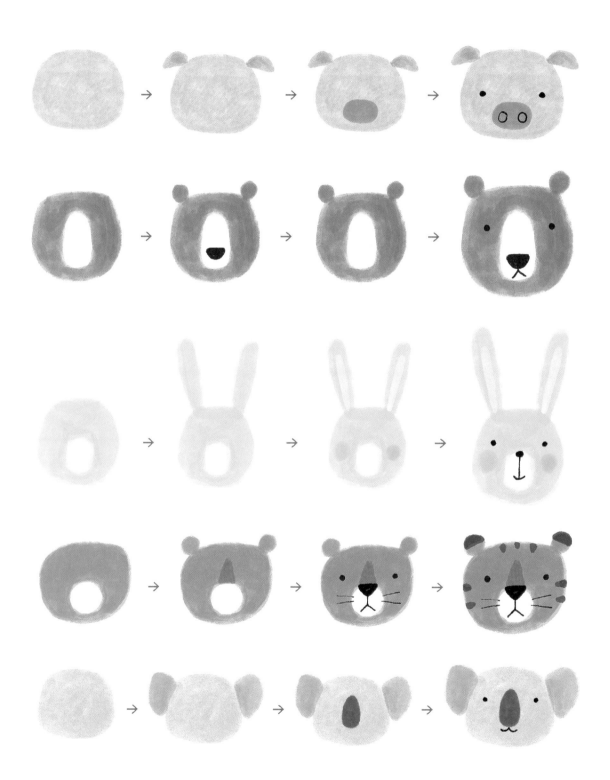

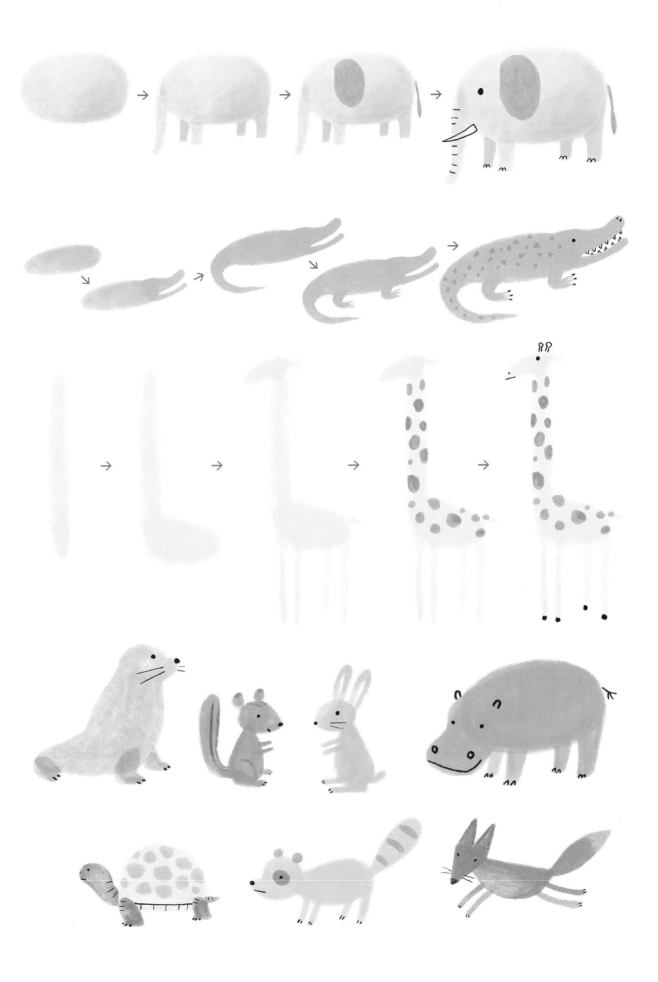

고양이를 소재로 그린 일러스트입니다. 기본적인 순서는 먼저 몸통과 머리를 겹쳐 그린 다음, 귀와 꼬리, 네발과 무늬 등을 차례로 그립니다. 색깔이 어두워지면 얼굴 표현이 힘들어지므로 부드러운 파스텔 톤을 사용하세요.

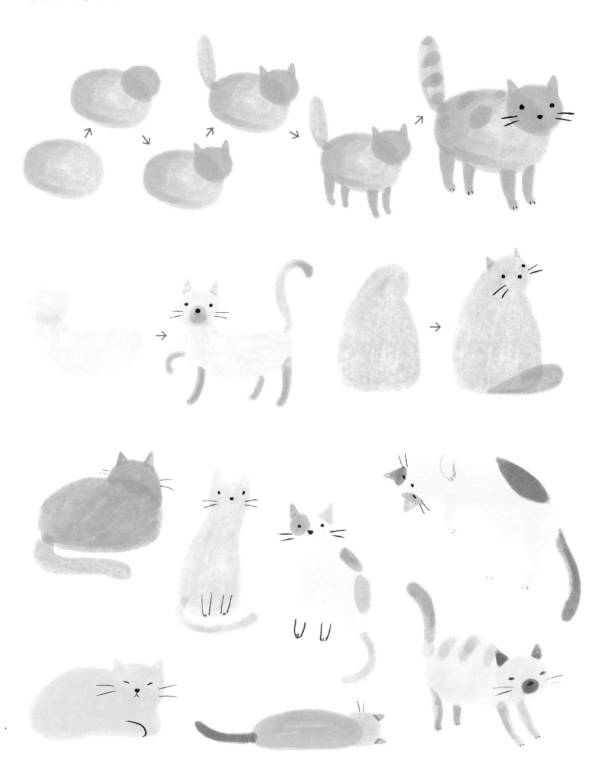

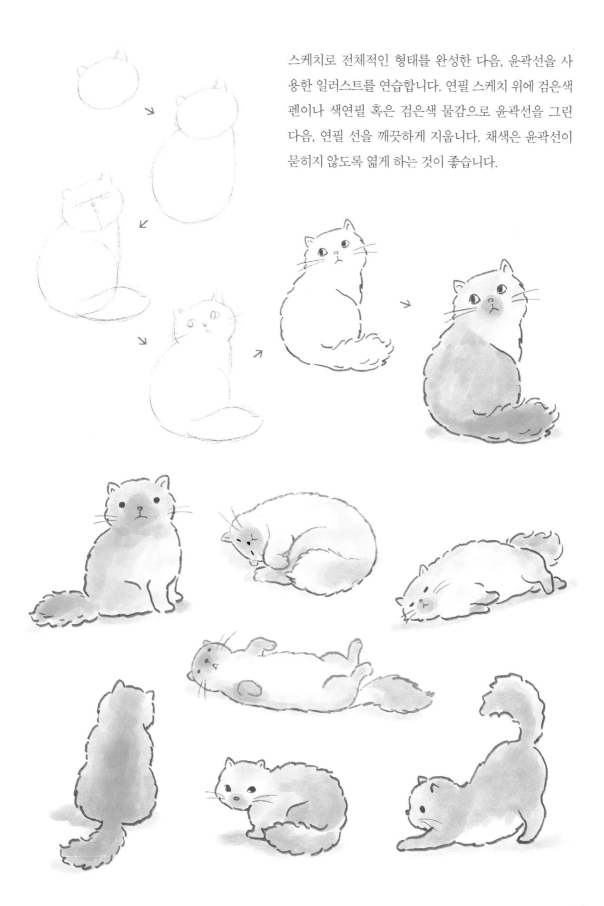

스케치로 전체적인 형태를 완성한 다음, 윤곽선을 사용한 일러스트를 연습합니다. 연필 스케치 위에 검은색 펜이나 색연필 혹은 검은색 물감으로 윤곽선을 그린 다음, 연필 선을 깨끗하게 지웁니다. 채색은 윤곽선이 묻히지 않도록 엷게 하는 것이 좋습니다.

곤충과 새를 소재로 연필 선을 바탕으로 그리는 방법과 연필 스케치로 밑그림을 그리는 과정을 연습합니다. 약한 연필 선은 수채 물감에 거의 묻히지만 진한 선은 가려지지 않아 보기 싫을 때가 많습니다. 진하더라도 지저분하지 않고 깔끔한 연필 선은 보여도 무방합니다. 진한 연필 선을 약하게 만들 때는 지우개로 꾹꾹 눌러서 찍어 내듯 톤을 떨어뜨리세요.

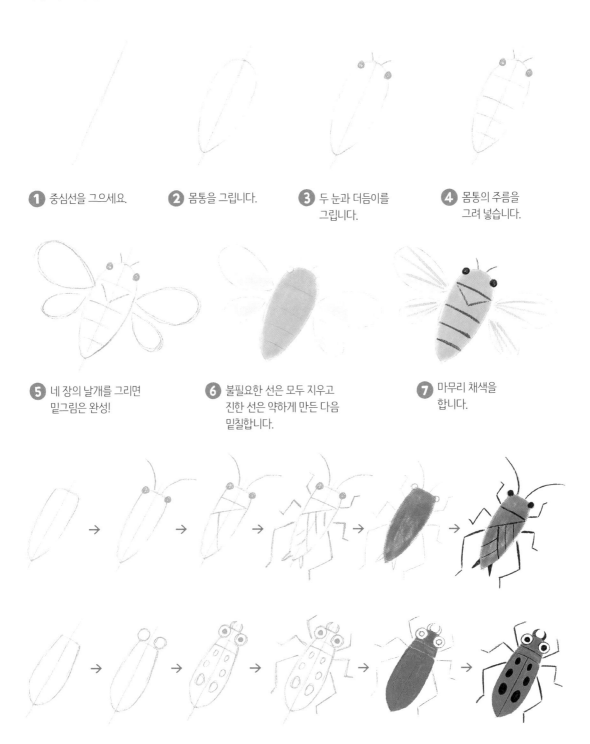

① 중심선을 그으세요.　② 몸통을 그립니다.　③ 두 눈과 더듬이를 그립니다.　④ 몸통의 주름을 그려 넣습니다.

⑤ 네 장의 날개를 그리면 밑그림은 완성!　⑥ 불필요한 선은 모두 지우고 진한 선은 약하게 만든 다음 밑칠합니다.　⑦ 마무리 채색을 합니다.

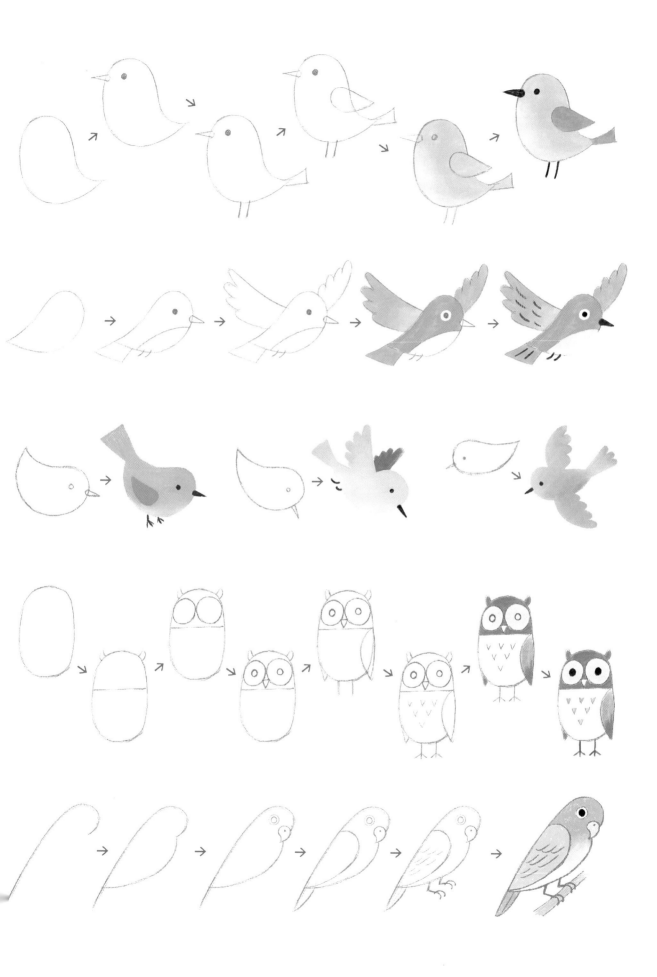

간단하게 얼굴을 그려 보세요. 밑그림 스케치 없이 직관적인 느낌으로 대상의 특징을 파악하여 그리는 연습입니다. 만화처럼 얼굴을 그리는 습관이 있다면 이 연습이 습관을 바꾸는 계기가 될 수 있습니다.

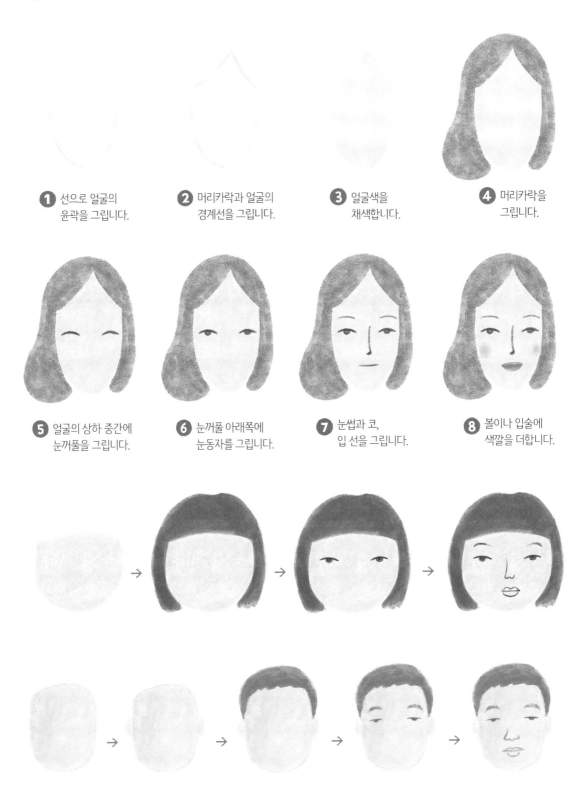

❶ 선으로 얼굴의 윤곽을 그립니다.

❷ 머리카락과 얼굴의 경계선을 그립니다.

❸ 얼굴색을 채색합니다.

❹ 머리카락을 그립니다.

❺ 얼굴의 상하 중간에 눈꺼풀을 그립니다.

❻ 눈꺼풀 아래쪽에 눈동자를 그립니다.

❼ 눈썹과 코, 입 선을 그립니다.

❽ 볼이나 입술에 색깔을 더합니다.

연필 스케치가 필요하다고 생각되면 앞에서 연습했던 것 같이 약하고 가는 선을 사용해 최소한의 스케치만 하는 것이 좋습니다. 연습이 끝나면 친구나 가족의 얼굴을 같은 방식으로 그려 보세요. 예쁘고 잘생긴 인물을 그리기보다 개성 있게 보이는 인물 그림을 그리기 위해 노력하세요.

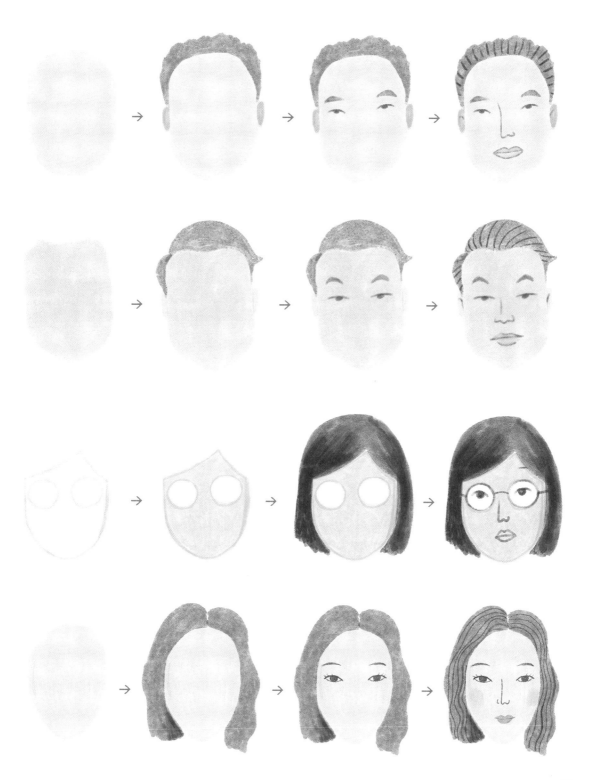

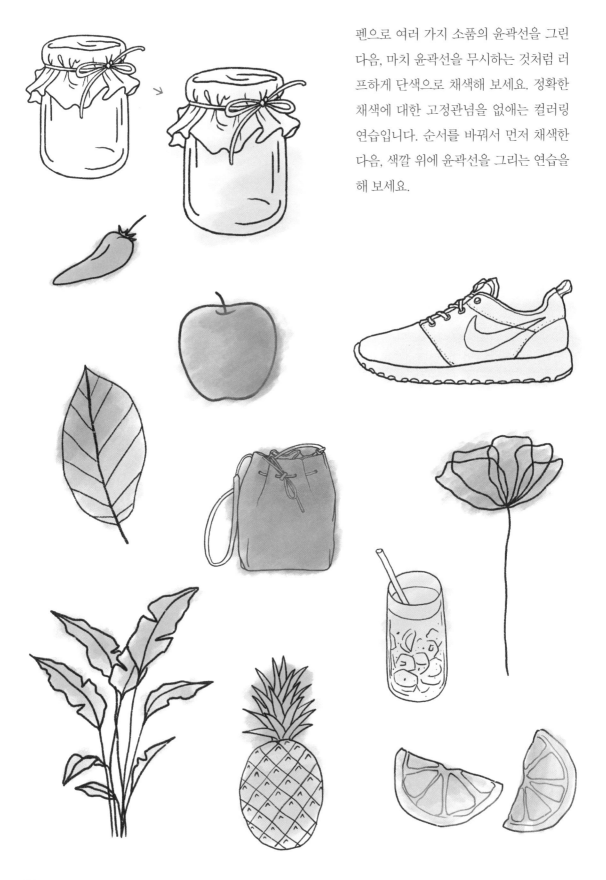

펜으로 여러 가지 소품의 윤곽선을 그린 다음, 마치 윤곽선을 무시하는 것처럼 러프하게 단색으로 채색해 보세요. 정확한 채색에 대한 고정관념을 없애는 컬러링 연습입니다. 순서를 바꿔서 먼저 채색한 다음, 색깔 위에 윤곽선을 그리는 연습을 해 보세요.

옷이나 가방 등을 수채화로 간단하게 그려 보세요. 연필이나 색연필로 진한 윤곽선을 그린 다음, 채색해 보세요. 채색의 강도에 따라 윤곽선이 드러날 수도 있고 묻혀서 보이지 않을 수도 있습니다. 아래 그림과 같은 순수한 윤곽선 밑그림에 관한 내용은 〈김충원 미술 수업〉 시리즈의 다른 책을 참고하세요.

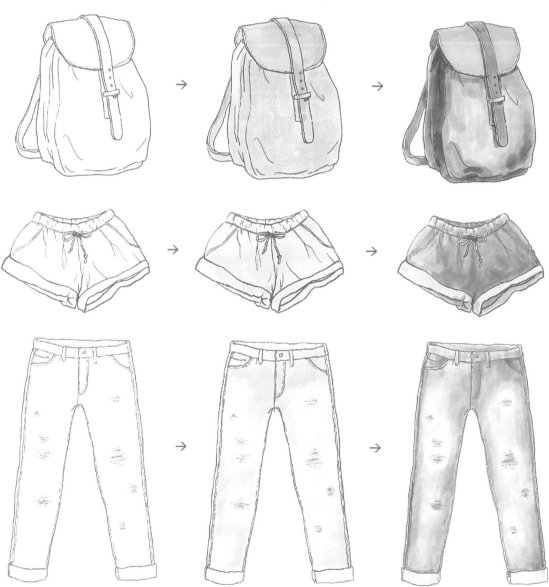

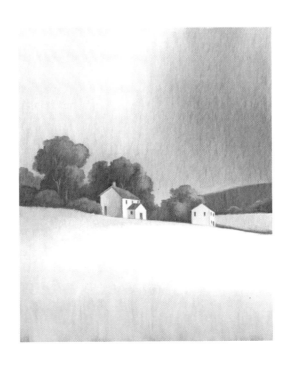

수채화 역시 다른 모든 표현 예술과 마찬가지로 성공과 실패를 반복하면서 조금씩 발전해 갑니다. 그리고 그 판단 기준은 나의 눈높이로 결정됩니다. 지금까지 연습해 오면서 수채화가 생각했던 것보다 어렵다고 느꼈다면 혹시 나의 눈높이가 너무 높은 것은 아닌지 의심해 봐야 합니다. 표현 능력은 자신의 연습 시간과 정확하게 비례하고, 모든 연습은 실패를 반복하는 과정이라는 사실도 기억하세요.

3장부터는 다양한 소재를 대상으로 좀 더 전통적인 수채화 표현을 연습합니다. 자신이 소화하기 까다로운 표현이라는 생각이 들더라도 포기하지 말고 자신의 표현 능력만큼 시도해 보기 바랍니다. 난이도가 높은 표현을 많이 시도해 볼수록 실패를 통해 더 많은 것을 느끼고 배울 수 있습니다. 그렇게 결과보다 과정을 즐기다 보면 언제가 될지 모르지만 내가 그린 수채화 작품을 벽에 거는 그날이 생각보다 빠르게 다가올 수 있습니다.

Chapter 3

무엇을 그릴까?

우리 눈에 보이는 모든 것은 수채화의 소재입니다. 그러나
초보자에게는 그릴 대상을 선택하는 것부터 쉽지 않습니다.
모든 드로잉의 첫 번째 요령은 생각을 줄이고 망설임 없이 시작하는
용기를 갖는 것입니다. 무엇이건 대상을 정하고 자신의 수준에 맞는
그림 그리기를 즐길 준비가 되어 있다면 수채화는 쉽고 재미있는
놀이가 됩니다. 그림을 배우는 이유 가운데 하나는 어려워 보이는
대상을 쉽게 표현하는 방법을 한 가지씩 깨우치는 것이고
연습을 통해 두려움을 없애는 것입니다. 물감이 종이를 적시며
마술 같은 색채가 피어나듯 우리의 메마른 가슴을 적셔 주는
수채화의 매력에 푹 빠져 보시기 바랍니다.

Wet on Wet
정물 그리기

젖은 종이 채색 기법으로 정물을 그리는 연습을 해 보세요. 흔히 정물화는 테이블 위에 놓인 몇 가지의 소재를 함께 그리지만 초보자는 소재들을 분리해서 연습하는 것이 좋습니다. 꽃과 과일은 대표적인 정물화의 소재로써 다양한 자료를 이용해 이들을 수채화로 표현하는 연습을 충분히 하면 정물화를 쉽게 그릴 수 있습니다.

① 스케치에 밝고 엷은 노란색으로 밑칠합니다.

② 붓 끝에 주황색과 갈색, 올리브 그린색을 묻혀 살짝 떨어뜨리는 느낌으로 스트로크하세요. 가장자리 윤곽선을 따라 진한 색이 번져 나가게 해 보세요.

③ 주황색과 빨간색으로 좀 더 진한 부분을 채색합니다. 빨간색이 너무 번질 것 같으면 노란색으로 막아 줍니다.

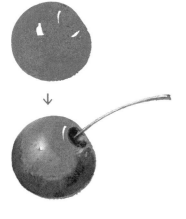

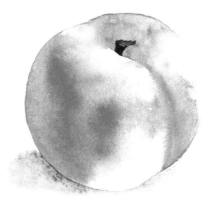

④ 검은색과 갈색을 섞어 가장 진한 꼭지를 그리고, 청회색으로 그림자를 넣어 완성합니다. 물감이 번져 나가는 방향은 종이의 기울기에 영향을 받습니다. 종이를 기울여 원하는 그러데이션을 만들어 보세요.

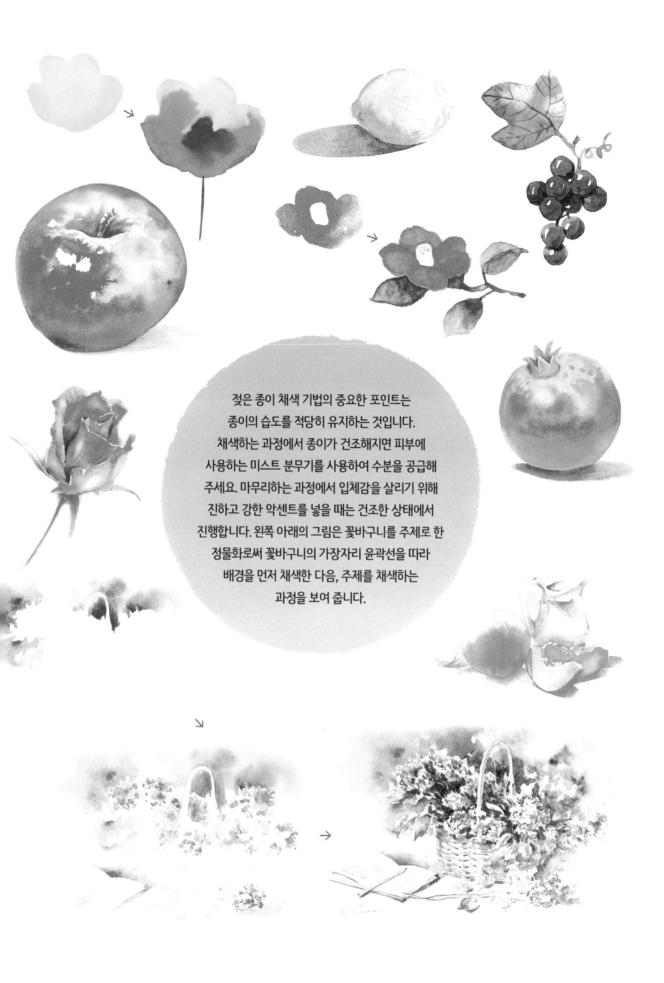

젖은 종이 채색 기법의 중요한 포인트는
종이의 습도를 적당히 유지하는 것입니다.
채색하는 과정에서 종이가 건조해지면 피부에
사용하는 미스트 분무기를 사용하여 수분을 공급해
주세요. 마무리하는 과정에서 입체감을 살리기 위해
진하고 강한 악센트를 넣을 때는 건조한 상태에서
진행합니다. 왼쪽 아래의 그림은 꽃바구니를 주제로 한
정물화로써 꽃바구니의 가장자리 윤곽선을 따라
배경을 먼저 채색한 다음, 주제를 채색하는
과정을 보여 줍니다.

Wet on Wet 동물 그리기

동물을 소재로 젖은 종이 채색 기법을 연습합니다. 아래 그림에서 3단계까지는 젖은 종이 채색 기법으로, 나머지 마무리 단계는 마른 종이 채색 기법으로 진행합니다. 실제로 많은 수채화 작업이 두 가지의 채색 방법을 적절하게 혼용하여 이루어집니다.

중간의 밝은 부분은 워싱 기법으로, 즉 물감을 묻히지 않은 붓으로 닦아 내듯 문질러서 표현하세요.

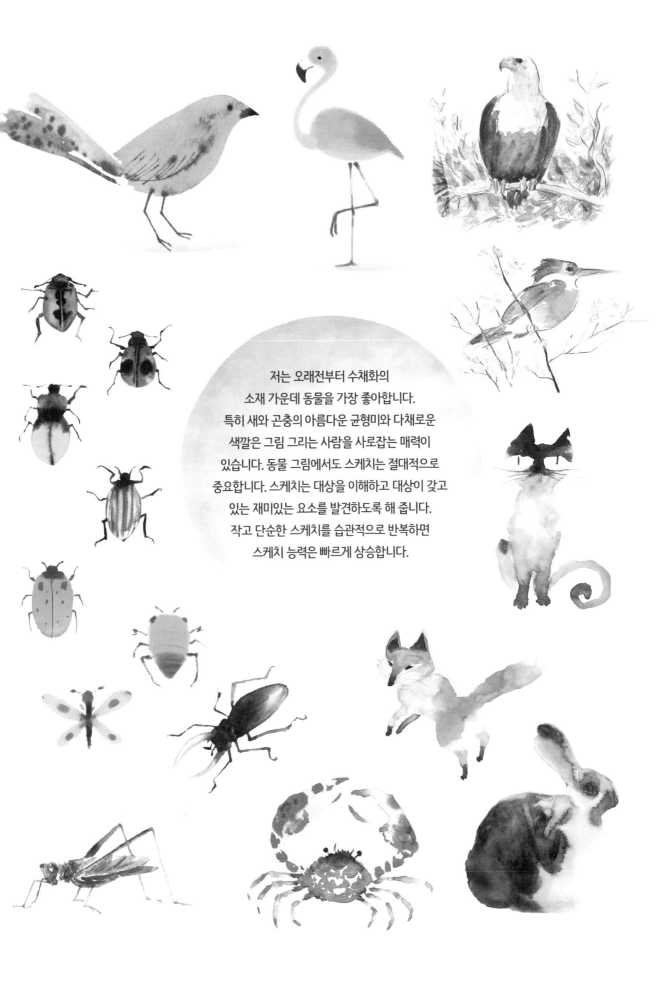

저는 오래전부터 수채화의
소재 가운데 동물을 가장 좋아합니다.
특히 새와 곤충의 아름다운 균형미와 다채로운
색깔은 그림 그리는 사람을 사로잡는 매력이
있습니다. 동물 그림에서도 스케치는 절대적으로
중요합니다. 스케치는 대상을 이해하고 대상이 갖고
있는 재미있는 요소를 발견하도록 해 줍니다.
작고 단순한 스케치를 습관적으로 반복하면
스케치 능력은 빠르게 상승합니다.

Wet on Dry
꽃과 소품 그리기

아주 작은 풍경화라고 할 수 있는 야생화 그리기를 마른 종이 채색 기법으로 연습해 봅니다. 야생화를 비롯한 보태니컬 드로잉은 전 세계 수많은 사람에게 폭넓은 사랑을 받고 있는 취미 드로잉입니다. 같은 대상이라도 그리는 사람의 느낌에 따라 다양한 표현이 가능하며, 소재가 무궁무진하기 때문에 보태니컬 드로잉은 자연을 즐기는 가장 멋진 취미가 됩니다. 아래는 양귀비꽃을 밑그림 스케치 없이 간단하게 그리는 과정입니다.

 → → →

1 앞쪽의 큰 꽃잎 한 장을 그립니다.

2 물감이 마르기를 기다려 두 번째나 세 번째 꽃잎을 겹쳐 그립니다.

3 엷은 분홍색으로 나머지 꽃잎을 그리고 꽃대를 그려 완성합니다.

 →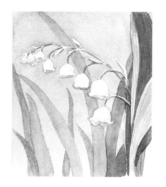

은방울꽃을 대상으로 그린 모노톤 드로잉입니다. 꽃을 그리는 것이 아니라 배경을 그린다는 느낌으로 그려 보세요. 배경이 진할수록 주제는 강하게 드러납니다.

 → 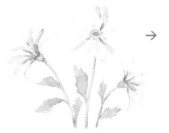 →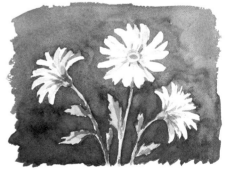

마거리트의 흰색 꽃잎은 그림자 부분만 엷은 보라색으로, 잎과 줄기는 엷은 올리브 그린색으로 채색한 다음 어두운 갈색으로 마무리합니다.

주변에 있는 작은 물건을
소재로 구도에 구애받지 않고 편안하게
스케치하고 채색해 보세요. 지루하지 않게
수채화를 연습하려면 작게 그리는 것도 좋지만
때로는 세밀한 부분까지 섬세하게 묘사해 봄으로써
색다른 재미를 발견할 수 있습니다. 아무리 작은
소품이라도 자세히 들여다보면 드로잉을 위한 디테일이
숨어 있으며 섬세한 관찰력으로 이들을 파악할 수
있어야 합니다. 소품을 두 개 이상 섞어 배열하면
그때부터 '구도'라는 개념이 필요합니다.
좋은 구도는 오직 많은 연습과 그로 인해
얻은 나만의 감각으로 만들어집니다.

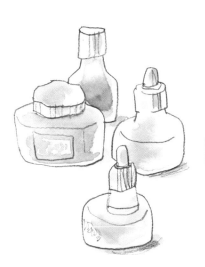

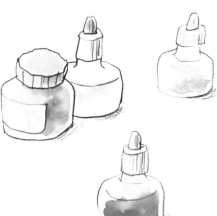

윤곽선 채색하기

검은색 색연필이나 펜을 사용한 윤곽선 그림을 바탕으로 가볍게 채색하는 드로잉을 연습합니다. 윤곽선을 가리지 않고 드러내야 하므로 색깔을 엷게 사용하세요. 펜을 사용할 때는 반드시 물에 녹지 않는 잉크 제품인지 확인하고 색연필 또한 유성을 써야 합니다.

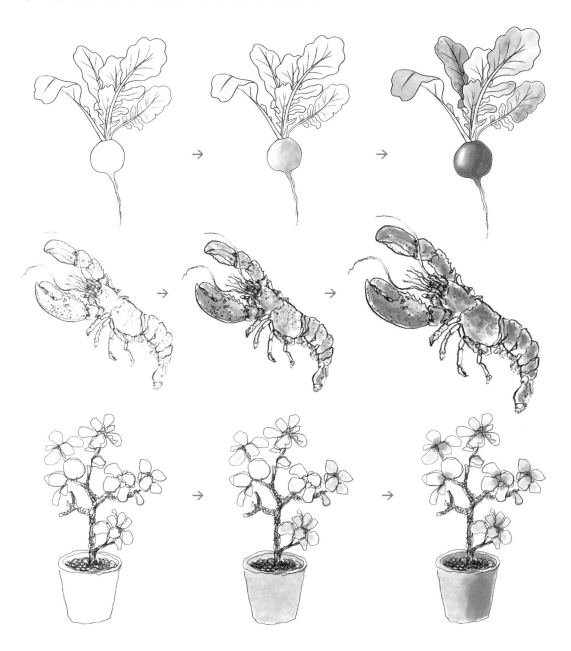

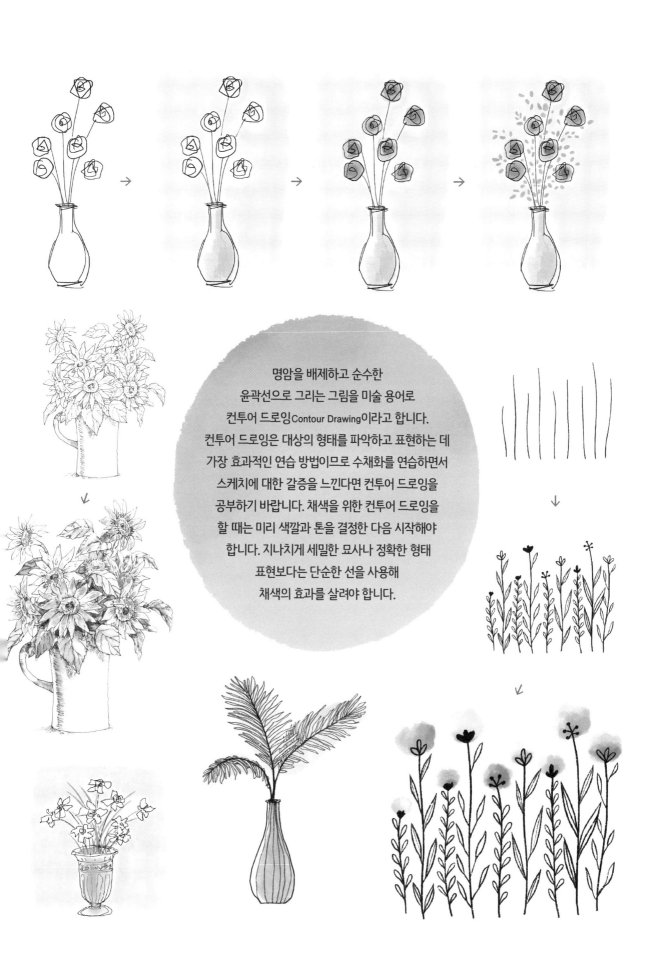

명암을 배제하고 순수한
윤곽선으로 그리는 그림을 미술 용어로
컨투어 드로잉Contour Drawing이라고 합니다.
컨투어 드로잉은 대상의 형태를 파악하고 표현하는 데
가장 효과적인 연습 방법이므로 수채화를 연습하면서
스케치에 대한 갈증을 느낀다면 컨투어 드로잉을
공부하기 바랍니다. 채색을 위한 컨투어 드로잉을
할 때는 미리 색깔과 톤을 결정한 다음 시작해야
합니다. 지나치게 세밀한 묘사나 정확한 형태
표현보다는 단순한 선을 사용해
채색의 효과를 살려야 합니다.

나무
그리기

나무가 등장하지 않는 풍경화는 상상할 수 없습니다. 나무 그리기를 연습하는 것만으로도 수채화의 모든 요소를 이해할 수 있으며 나무 그리기에 자신감이 생기면 풍경화를 그리는 부담감이 사라집니다. 아래 그림은 집 앞 도로에 서 있는 가로수를 대상으로 똑같은 네 개의 밑그림을 그린 후 조금씩 다른 방식으로 채색해 본 것입니다. 그림은 A4 크기를 절반으로 자른 A5 크기입니다.

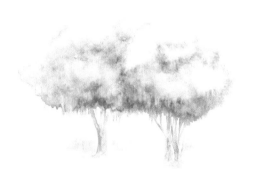

젖은 종이 채색 기법으로 종이 위에서 물과 물감이 섞이는 효과를 보여 줍니다.

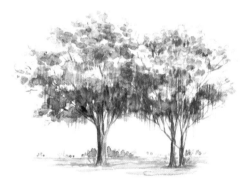

마른 종이 채색 기법으로 물감과 물감이 중첩되면서 자연스럽게 음영이 나타납니다. 마무리 단계에서 가장 어두운 색을 사용합니다.

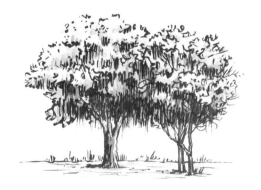

몇 번의 스트로크만으로 채색한 다음, 검은색으로 형태와 그림자를 나타낸 방식입니다.

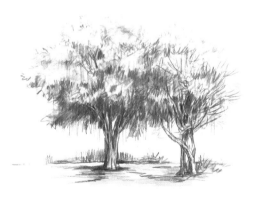

진한 연필을 사용해 스케치하고 연필 선의 느낌이 드러나도록 엷고 간단하게 채색했습니다.

나무를 그리는 다양한 기법들을 연습하세요. 아래 그림은 진한 모노톤으로 실루엣 드로잉을 하는 과정입니다.

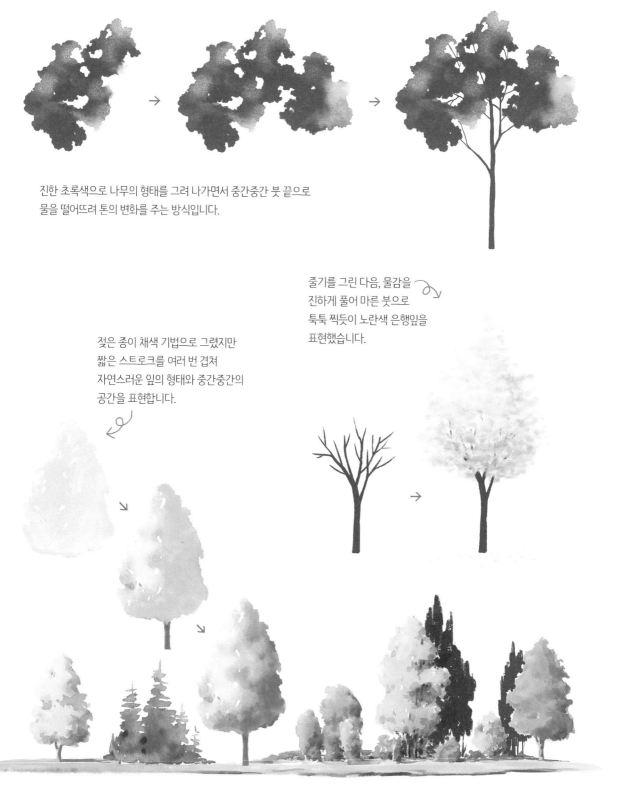

진한 초록색으로 나무의 형태를 그려 나가면서 중간중간 붓 끝으로
물을 떨어뜨려 톤의 변화를 주는 방식입니다.

줄기를 그린 다음, 물감을
진하게 풀어 마른 붓으로
툭툭 찍듯이 노란색 은행잎을
표현했습니다.

젖은 종이 채색 기법으로 그렸지만
짧은 스트로크를 여러 번 겹쳐
자연스러운 잎의 형태와 중간중간의
공간을 표현합니다.

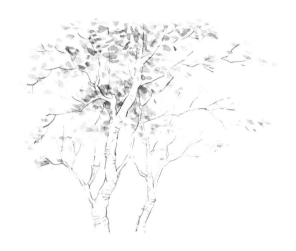

마른 종이 채색 기법으로 나무 그리기를 연습합니다. 연필 스케치를 마친 다음, 마치 나뭇가지에 잎사귀를 하나씩 붙여 간다는 느낌으로 밝은색부터 시작하여 점점 진하고 어두운색으로 나무의 깊이감을 나타내는 방식입니다. 다소 시간이 걸리는 채색이지만 초보자도 어렵지 않게 소화할 수 있습니다.

아래 그림은 나무 스케치의 시작부터 마무리까지의 전 과정을 보여 줍니다.

❶ 나무의 중심이 되는 줄기를 그리고 전체적인 윤곽을 보조선으로 표시합니다.

❷ 보조선을 지우면서 나무의 가장자리 윤곽을 스케치합니다.

❸ 줄기의 윤곽선을 분명히 하고 그늘 부분에 간단한 명암 처리를 해 밑그림 스케치를 완성합니다.

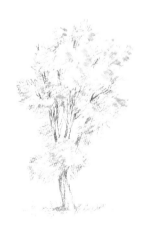

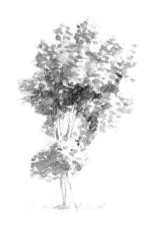

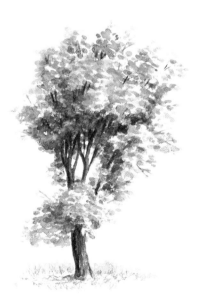

❹ 밝은 부분부터 톡톡 찍는 듯한 스트로크로 잎사귀 채색을 시작합니다.

❺ 2차 채색부터는 좀 더 분명하게 명암이 드러나도록 하고 중간중간 공간을 남기면서 가장 진한 색으로 나무줄기를 그려 완성합니다.

늘 같은 자리에서 계절이 바뀔 때마다 다른 모습을 보여 주는 나무는 풍경화의 감초 역할뿐만 아니라 그 자체만으로도 훌륭한 수채화의 주인공이 됩니다. 또한 나무는 조금만 연습해도 금방 효과가 나타나고 실제 모습과 다르게 그려져도 표시가 나지 않으므로 최고의 수채화 대상입니다. 나무 그리기에 대한 자신감이 바로 수채화에 대한 자신감으로 이어지는 만큼 이 책에서는 나무 그리기에 주력했습니다.

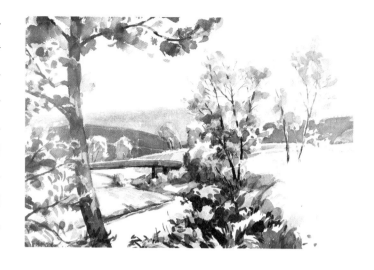

아래 그림은 두 그루의 나무를 주제로 그린 작고 간단한 풍경 수채화입니다.

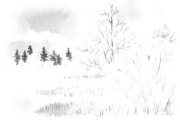

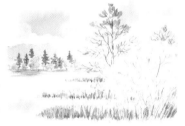

❶ 하늘은 엷은 보라색으로, 멀리 보이는 산은 하늘색을 엷게 풀어 한두 번의 스트로크로 간단하게 배경을 채색합니다.

❷ 노란색과 엷은 올리브 그린색으로 앞쪽 나무의 나뭇잎과 바닥의 갈대를 밑칠하듯 채색합니다.

❸ 종이의 흰 여백을 살리면서 뒤쪽의 잣나무와 갈대 잎을 스트로크합니다.

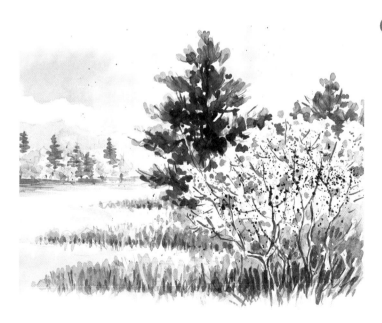

❹ 뒤쪽의 잣나무는 진하게 처리해 앞쪽의 나무와 멀리 보이는 숲의 원근감을 나타냅니다. 앞쪽 나뭇가지에 깨알처럼 달려 있는 검은색 열매를 표현하기 위해 뿌리기 기법을 사용했습니다. 풍경 수채화에서 자주 사용하는 뿌리기는 붓이나 칫솔에 물감을 묻혀 붓 자루나 연필에 대고 톡톡 쳐서 물감을 튀게 만드는 기법입니다.

풍경 그리기

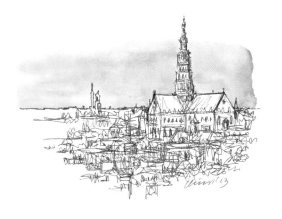

풍경 수채화에 대한 감각을 빠르게 향상시키는 연습 방법을 소개합니다. 왼쪽 그림은 제가 '크로키 풍경화'라고 부르는 방식으로 그린 것으로 손바닥만 한 크기로 10분 만에 완성하는 그림입니다. 풍경의 디테일보다는 전체적인 이미지를 나타내는 그림이며 연필 스케치를 생략하고 펜으로 크로키하듯 윤곽선 밑그림을 그린 다음, 속도감 있게 채색합니다.

단풍이 아름다운 가을 숲과 저수지의 풍경을 연습해 보세요.

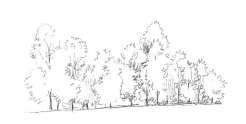

❶ 심이 가는 펜으로 윤곽선 스케치를 합니다.
눈에 보이는 느낌대로 편안하게 스트로크하세요.

❷ 간단하게 밑칠하고 젖은 종이 채색 기법으로
그러데이션을 보면서 빠르게 완성합니다.

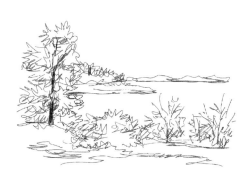

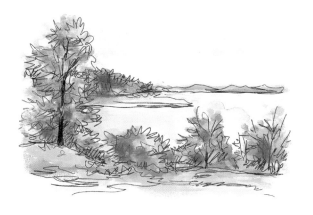

하늘 그리기를 연습합니다. 하늘은 풍경화에서 매우 중요한 요소입니다. 노을이 진 하늘과 구름이 있는 푸른 하늘을 차례로 연습하세요.

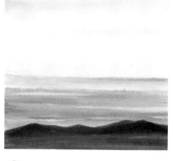

1 물을 바른 종이에 분홍색과 울트라마린색, 엷은 노란색을 차례로 바릅니다.

2 아래쪽에 좀 더 진한 노란색을 바릅니다. 노란색이 빨리 마르지 않도록 물을 뿌려 주세요.

3 주홍색과 보라색, 분홍색을 붓 끝에 묻혀 좌우로 스트로크해서 노을을 표현합니다. 마른 다음 산의 실루엣을 그립니다.

1 젖은 종이 위에 구름 부분을 남기고 하늘색을 칠합니다. 물기가 많아서 구름의 크기가 작아지면 마른 붓이나 티슈로 물감을 찍어 내세요.

2 구름의 아래쪽에 회색으로 그림자를 그려 넣고 하늘의 윗부분을 좀 더 진한 울트라마린색이나 코발트 블루색으로 칠해 그러데이션을 만듭니다.

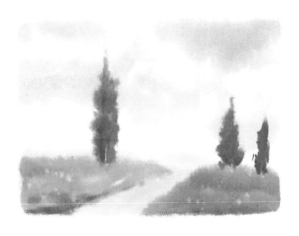

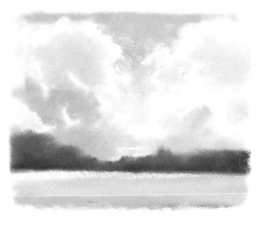

가장 까다로운 대상 가운데 하나인 건물을 주제로 풍경 수채화를 연습해 보겠습니다. 풍경의 대표적인 두 가지 소재가 나무와 건물이므로 앞에서 나무 그리기를 연습했듯 왼쪽 그림과 같이 건물을 따로 떼어서 별도로 많이 연습하기 바랍니다. 왼쪽 그림과 같은 펜 스케치 채색은 초보자가 가장 부담 없이 풍경화를 시작하는 방식입니다.

1 연필 밑그림을 토대로 가는 펜 선으로 스케치합니다.

2 하늘과 운하는 하늘색으로, 건물은 회색으로 엷게 밑칠합니다.

3 건물의 벽돌과 지붕은 마른 종이 채색 기법으로 2차 채색합니다.

4 그림자가 짙게 드리우는 부분을 처리하고 물에 비치는 건물과 창문 등을 채색합니다. 하늘과 물은 밝게, 양쪽 건물은 어둡게 채색하여 전체적인 명암의 균형을 맞춥니다.

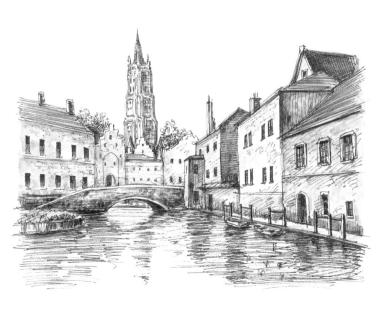

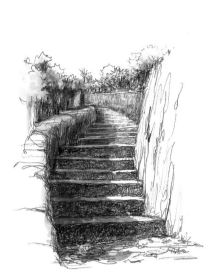

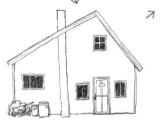

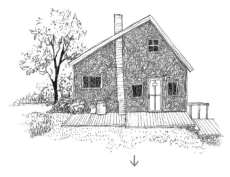

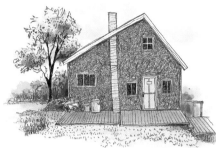

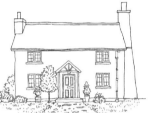

그림을 시작하기 전에
펜 스케치나 채색의 배분에
관해 미리 계획을 세워야 합니다.
오른쪽 위의 그림처럼 윤곽선뿐만 아니라
어느 정도의 명암 처리까지 끝낸 스케치라면
채색의 분량은 그만큼 줄어듭니다. 반면 단순한
윤곽선 스케치에서 채색이 시작된다면 형태와
명암 표현 대부분을 붓으로 해결해야
합니다. 여행 스케치나 어반 스케치에
관심이 있다면 이 방식으로 많은
연습을 하기 바랍니다.

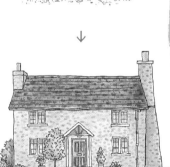

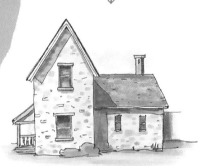

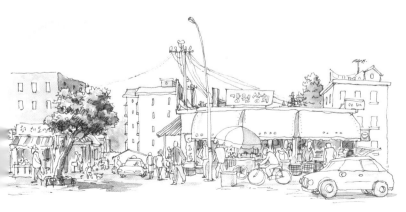

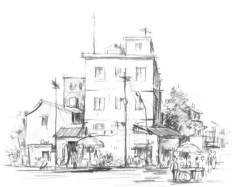

눈이 쌓인 겨울 풍경을 소재로 전통적인 풍경 수채화를 그려 보세요. 종이의 흰 면을 최대한 이용해 눈을 표현하고, 색깔을 최소화하여 산뜻하고 차가운 느낌을 주도록 그리는 것이 포인트입니다.

아래 그림은 A4 크기의 세목 수채화 용지를 사용했으며 종이가 울지 않도록 가장자리에 종이테이프를 붙여 화판에 고정한 다음 스케치를 시작했습니다.

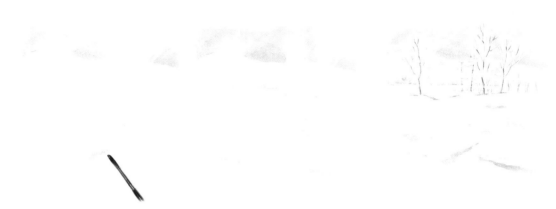

1 울트라마린색을 엷게 풀어 하늘을 칠합니다. 나뭇가지 윗부분을 남기고 산의 능선과 맞닿은 부분이 진해지도록 그러데이션합니다. 시냇물은 좀 더 엷게 칠하세요.

2 멀리 보이는 산과 시냇가에 쌓인 눈의 그림자를 엷은 보라색과 회갈색으로 조심스럽게 칠합니다.

3 산의 그늘진 부분과 나무를 그립니다. 세필 붓을 사용하여 나뭇가지가 갑자기 굵어지지 않도록 주의하세요.

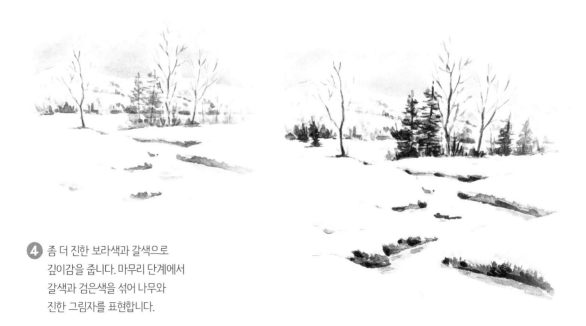

4 좀 더 진한 보라색과 갈색으로 깊이감을 줍니다. 마무리 단계에서 갈색과 검은색을 섞어 나무와 진한 그림자를 표현합니다.

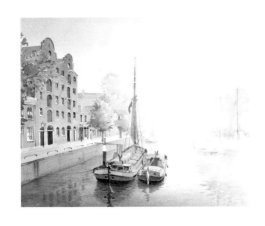

대부분의 풍경화는 젖은 종이 채색 기법으로 시작하여 마른 종이 채색 기법으로 마무리합니다. 특히 밑칠 단계에서는 맑고 엷은 톤으로 자연스럽게 그러데이션이 이루어지도록 젖은 종이 채색 기법으로 그리고, 마무리 단계로 갈수록 깔끔하고 정교한 붓 터치로 주제를 강조해야 합니다. 왼쪽 그림은 두 척의 배를 주제로 그린 암스테르담의 풍경이고, 아래 그림은 꽃이 핀 강원도의 호숫가를 그리는 과정입니다.

❶ 연필로 밑그림을 스케치합니다. 연필의 종류와 선의
강도에 따라 채색의 방향이 결정되기도 합니다.
이 스케치는 연필 선이 거의 묻혀 살짝 보입니다.

❷ 1차 밑칠합니다. 이 그림은 하늘빛 호수 부분과
창포 꽃이 만발한 들판으로 크게 나뉩니다.
채색의 순서는 늘 엷은 색부터 시작합니다.

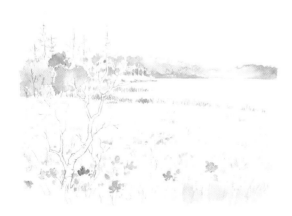

❸ 색감의 전체적인 균형을 생각하면서 덧칠합니다.
가까운 부분은 높은 채도로, 멀리 보이는 부분은
낮은 채도로 채색하는 것이 좋습니다.

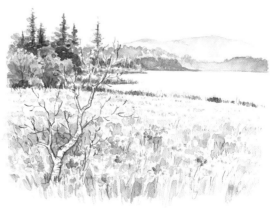

❹ 마무리 단계에서는 원근감과 주제를 부각시키기
위한 강조 기법이 동원됩니다. 앞쪽의 나무를
강조하기 위해 검은색으로 윤곽선을 그렸습니다.

다양하게 그리기

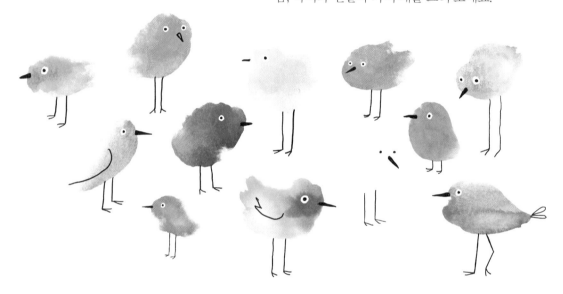

이 책의 마지막에서는 아이와 함께 하는 재미있는 수채화 놀이를 소개합니다. 적당한 크기로 물감을 칠하고 마른 후에 흰색 펜으로 눈을 그리고 검은색 펜으로 눈알과 부리, 그리고 다리를 그려 넣으면 새 모양이 됩니다. 아래 그림과 같이 여러 개의 도형을 그린 다음, 아이와 번갈아 가며 새를 그려 보세요.

종이 위에 물감을 떨어뜨린 다음, 불어서 물감이 퍼져 나가면 재미있는 모양이 만들어집니다. 흰색과 검은색 펜으로 눈을 그려 넣으면 독특한 몬스터가 탄생합니다.

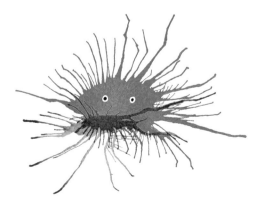

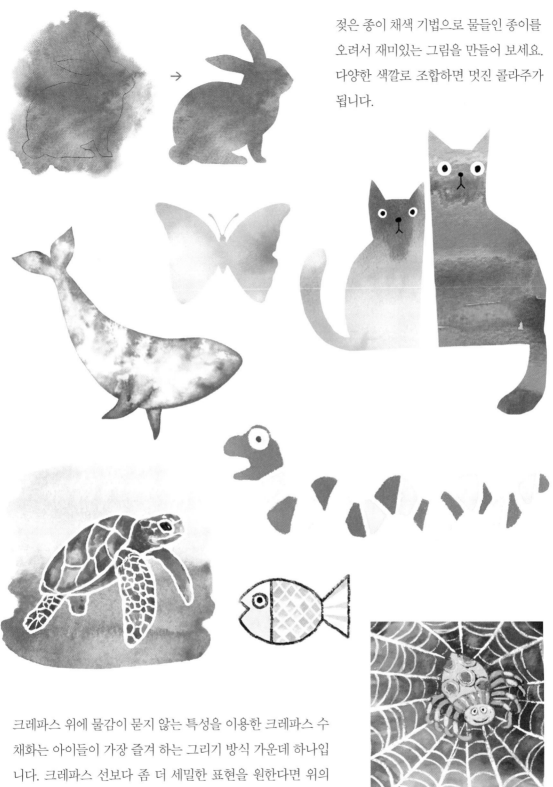

젖은 종이 채색 기법으로 물들인 종이를
오려서 재미있는 그림을 만들어 보세요.
다양한 색깔로 조합하면 멋진 콜라주가
됩니다.

크레파스 위에 물감이 묻지 않는 특성을 이용한 크레파스 수
채화는 아이들이 가장 즐겨 하는 그리기 방식 가운데 하나입
니다. 크레파스 선보다 좀 더 세밀한 표현을 원한다면 위의
거북이 그림과 같이 흰색 펜을 이용하세요. 흰색 펜은 크레파
스 선 위에도 사용할 수 있습니다.

그리는 즐거움은 지금부터 시작입니다

책을 통해 무언가를 배우는 것이 무척 더디고 비효율적이라 여겨질 수도 있겠지만 저는 책이야말로 가장 작은 투자로 가장 큰 성과를 이룰 수 있는 방법이라고 분명하게 믿고 있습니다. 중학교 시절, 청계천의 한 헌책방에서 우연히 《수채화 아틀리에》라는 일본 미술 교재를 발견했습니다. 어머니는 책의 글을 행간에 깨알 같은 글씨로 번역해 적어 주셨고, 국내에서 출간된 미술 교재가 전무했던 시절이라 전 그 책을 참으로 소중하게 여겼습니다. 그 책에 수록된 풍경화 몇 점을 열심히 따라 그린 경험만으로 수차례 미술 대회에서 최고상을 수상하기도 했습니다. 그리고 그 시절 경험했던 성공의 기억이 지금까지도 이어지고 있습니다.

이 책이 훌륭한 수채화 입문서라고 장담할 수는 없지만 다른 입문서가 담아내지 못한 수채화의 소소한 재미와 간단한 기법, 그리고 무엇보다 수채화에 대한 그동안의 고정관념을 해소하기 위한 저만의 노하우를 여러분에게 전해 드리기 위해 최선을 다했습니다. 특히 대부분의 학생들에게는 두려움의 대상이었던 수채화에 대한 기억을 없애기 위해 작고 예쁜 그림, 쉽고 빠르게 그릴 수 있는 그림을 위주로 구성했습니다.

누군가에게는 너무 쉬울 수도 있고, 또 누군가에게는 몹시 까다로울 수 있는 내용이지만 제가 만드는 모든 콘텐츠의 가장 중요한 콘셉트는 '그림 그리는 즐거움'에 있습니다. 쉬워서 재미있을 수도 있지만 까다롭고 뜻대로 잘 되지 않아서 재미가 더해질 수도 있습니다. 무언가에 재미와 즐거움을 발견하면 자극받게 되고 결국 잘하게 됩니다. 자칫 욕심을 부리다가는 스스로의 부족한 재능을 탓하며 포기해 버리고 마는 안타까운 경우도 생깁니다. 그림은 결코 쉽게 잘 그려지지 않습니다. 수없이 반복되는 실수와 실패, 그리고 꾸준함만이 유일한 성공 비결입니다. 수채화가 메마른 가슴을 촉촉하게 적시는 축복의 단비가 되어 여러분의 삶을 더욱 풍요롭고 여유 있게 만들어 주기를 기대합니다.

김충원

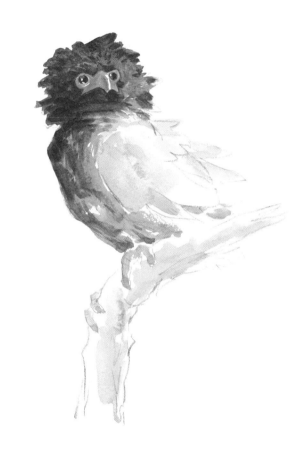

1쇄 – 2020년 9월 22일
2쇄 – 2021년 2월 5일
지은이 – 김충원
발행인 – 허진
발행처 – 진선출판사(주)
편집 – 김경미, 이미선, 권지은, 최윤선
디자인 – 고은정, 구연화
총무 · 마케팅 – 유재수, 나미영, 김수연, 허인화
주소 – 서울시 종로구 삼일대로 457 (경운동 88번지) 수운회관 15층
　　　전화 (02)720-5990　팩스 (02)739-2129
　　　홈페이지 www.jinsun.co.kr
등록 – 1975년 9월 3일 10-92

ISBN 979-11-90779-14-2 (14650)
ISBN 979-11-90779-11-1 (세트)

＊이 도서의 국립중앙도서관 출판예정도서목록(CIP)은 서지정보유통지원시스템 홈페이지
　(http://seoji.nl.go.kr)와 국가자료종합목록시스템(http://www.nl.go.kr/kolisnet)에서
　이용하실 수 있습니다. (CIP제어번호 : CIP2020035825)

진선 아트북은 진선출판사의 예술책 브랜드입니다.
창작의 기쁨이 가득한 책으로 여러분에게 미적 감성을 선물하겠습니다.